Titel: Vorlieben der Malerin Marie Meierhofer-Lang

Autorin: Beatrice Maier Anner

Editor: Lulu.com

ISBN: 978-1-326-75456-3

Copyright 2024

TITELSEITE : Ein Bild aus dem Aargauer Zeichenwettbewerb für die Jugend, organisiert durch die Malerin Marie Meierhofer-Lang

Alle Dokumente und Bilder die in diesem Buch gezeigt werden befinden sich im Meierhofer Privatarchiv Genf.

©beatricemaieranner. Alle Rechte vorbehalten, Vervielfältigung ohne schriftliche Genehmigung des Herausgebers untersagt.

INHALTSVERZEICHNIS

	SEITE
VORWORT	4
1 FUNDSTÜCKE	5
2 ZEICHENWETTBEWERB	16
3 ERINNERUNGEN	36
EPILOG	51
ANNEX 1 DOKUMENTE ZEICHENWETTBEWERB	52
ANNEX 2 ERINNERUNGSBROSCHÜRE	55

VORWORT

Dieser dritte und letzte Band über das Leben der Malerin Marie Meierhofer-Lang beschreibt ein paar ihrer persönlichen Vorlieben, vor allem ihren grossen sozialen Einsatz, indem sie versuchte, die Jugend für die Kunst zu motivieren, weil sie an den Spruch glaubte, der die Dichterin Lisa Wenger ihr für die Ausstellung der prämierten Werke des Aargauer Zeichenwettbewerbs für die Jugend 1924 vorgeschlagen hatte: «Für das Kind ist der Weg zur Kunst der Weg zum Guten». Die Kunst als der Weg zum Guten: Was für eine tiefgründige und wichtige Aussage!

Was wäre Rom ohne die Fontana de Trevi, Paris ohne den Louvres, London ohne die Westminster Abbaye, Luzern ohne das Löwendenkmal? Es ist eben dieser künstlerische Ausdruck des Menschseins, welcher die Menschen von den Tieren unterscheidet, d.h., welcher über die rein körperlichen Bedürfnisse der Ernährung und Reproduktion hinausgeht, in die Transzendenz.

Diese Credo von Marie hat ihr ganzes Leben bestimmt: sie war immer mit ihrem kleinen Klappsessel, ihrer Stafette und ihren Malutensilien unterwegs, um konstant die Schönheit, die sie in der Natur (Bäume, Früchte, Blumen, Tiere), Architektur (Brücken, Kirchen auf Hügeln) und beim Menschen (Porträts) erkannte, festzuhalten. Mit anderen Worten: sie sah sie die Welt durch das Auge einer Künstlerin, indem sie das, was das die «Schönheit» ausmacht, von dem unbedeutenden Hintergrund absonderte und auf Papier, Leinwand oder Kupferplatten brachte, mit einer sehr intensiven Leidenschaft, die alle anderen Aktivitäten in den Schatten stellte.

Der Kunst opferte sie alles: ihre Ehe, ihre Familie, und zum Schluss sogar ihr Leben, als sie in einem Kleinflugzeug, das sie hätte nach Paris bringen sollen, abstürzte. Paris wurde für Marie zum Paradis: es ist da wo sie sich endlich in Kunst ausbilden konnte, an der weltberühmten Académie Colarossi und dann im Privatunterricht bei Maler Léon Edouard.

WIDMUNG

Zum Andenken an das intensive Leben der Künstlerin Marie Meierhofer-Lang, widme ich dieses abschliessende Buch ihren ebenfalls künstlerisch begabten Urenkeln Catherine Elisabeth Anner und Daniel Marc Anner.

1 FUNDSTÜCKE

Im Archiv der Malerin Marie Meierhofer-Lang befinden sich vier Broschüren aus dem frühen 19. Jahrhundert: zuerst einmal ein Neujahrsblatt an die Aargauer Jugend aus dem Jahr 1820, und dann drei Familienkalender aus dem Jahr 1832, 1835 und 1843 die sie vermutlich von ihren Grosseltern geerbt hat oder sonst wie erworben hat. Diese Jahreskalender scheinen die Smartphones des 19. Jahrhundert gewesen zu sein, die alles Wichtige für die Bevölkerung zusammenfassen: Wettervorhersage, Zinssatz, Geschichtliches und Aktuelles, Rätsel, Spiele, Jahrmärkte und vieles andere mehr. Die Titelseiten dieser Broschüren und ein paar typische Seiten sind hier wiedergegeben.

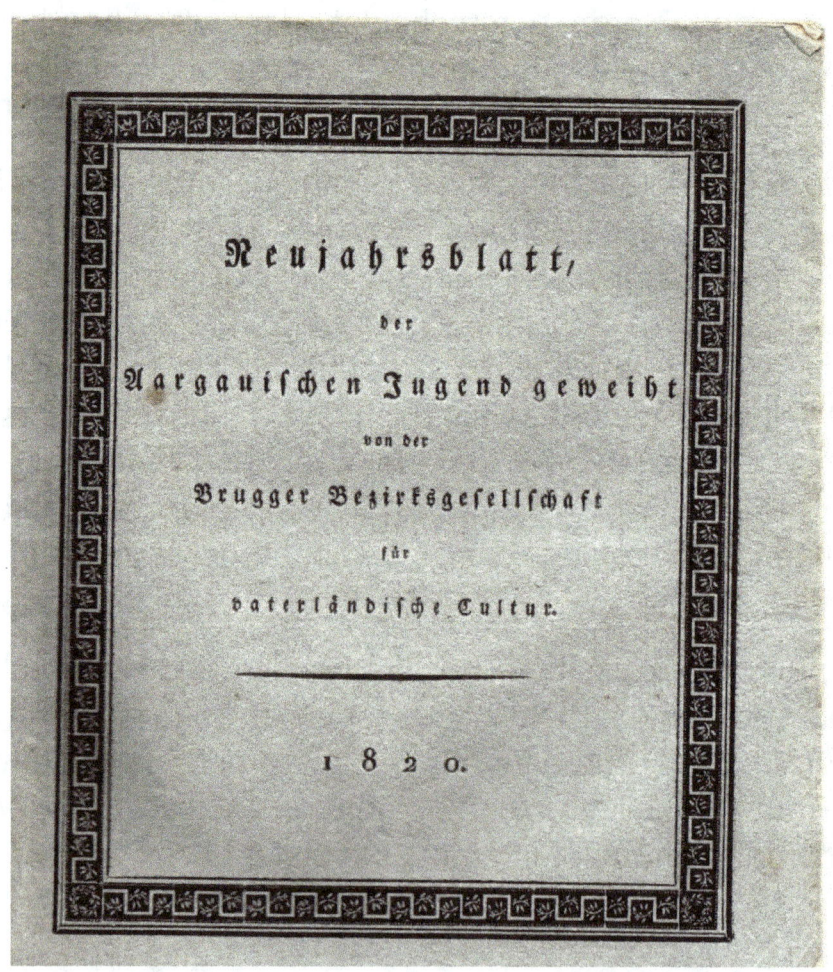

Abbildung 1. Neujahrsblatt der Aargauischen Jugend geweiht von der Brugger Bezirksgesellschaft für vaterländische Cultur, 1820

a

Helvetiens Urgeschichte.

Wir haben Euch, Ihr Söhne unsers Aargaus, durch unser vorjähriges Neujahrblatt, in der Geschichte von der Stiftung und den Umwandlungen Königsfeldens ein Probestück dessen liefern wollen, was wir künftig zu Euerer Unterhaltung und Belehrung beyzutragen gedenken: und die Aufnahme, welche unsere Gabe gefunden hat, ermuntert uns, Euch auch diesmal wiederum eine ähnliche darzubieten. In unserm Wunsche liegt es, Euch auf diese Weise nach und nach, in einer zusammenhängenden Reihe von Blättern, die der Zeitfolge gemäß geordnet seyen, ein Bild von dem Zustand unsers Vaterlandes in den verschiedenen Zeit-Abschnitten vor Augen zu führen, und darin so viel möglich den Gang seiner Entwicklung Schritt für

b

Abbildung 2a und 2b. Die Anfangsseiten des Neujahrsblattes an die Aargauern Jugend aus dem Jahr 1820

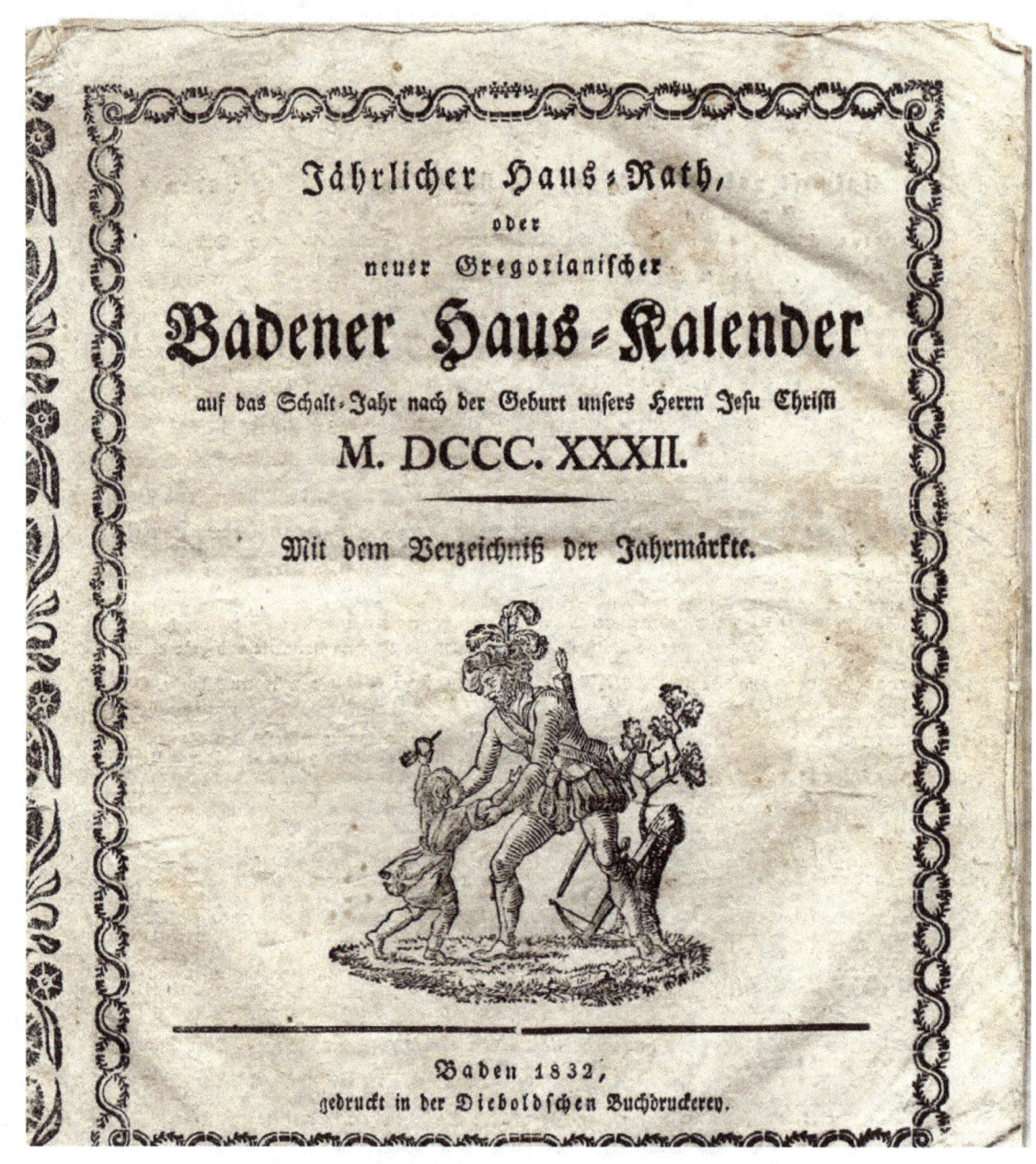

Abbildung 3. Badener Hauskalender für das Jahr 1832. Mit dem Verzeichnis der Jahrmärkte. Es wird erläutert dass der Gregorianische Kalender benutzt wird, der sich auf die Geburt von Jesus Christus bezieht, und dass es sich um ein Schaltjahr handelt. Baden 1832. Gedruckt von der Dieboldschen Buchdruckerei.

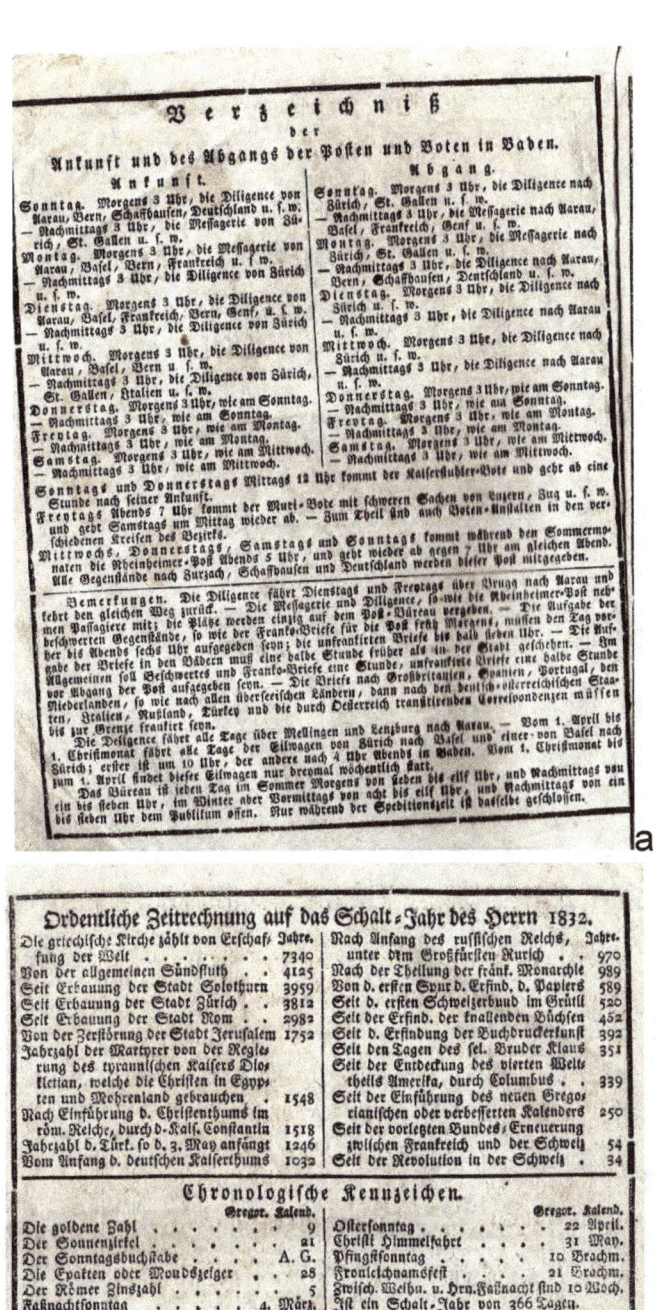

Abbildung 4a und 4b. Zwei typische Seiten aus dem Badener Hauskalender, die allerlei Informationen beinhalten, wie der Fahrplan der Postkutschen und viele Details zu Daten und Jahresabläufe, auch geschichtliche, d.h., die Bevölkerung bekommt dadurch ein Grundwissen.

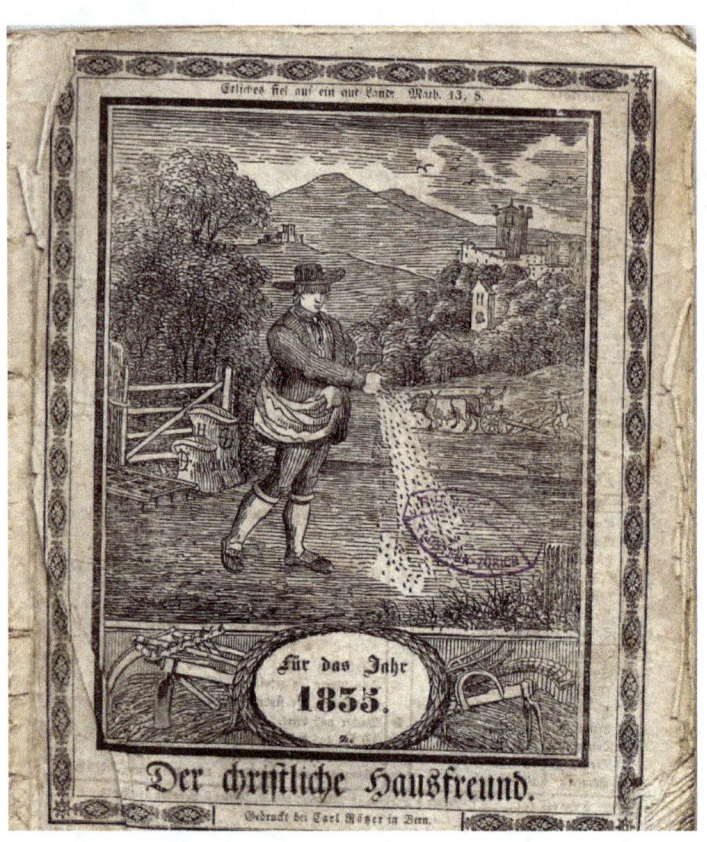

Abbildung 5. Familienkalender « Der christliche Hausfreund für das Jahr 1835», gedruckt bei Carl Rätzer in Bern.

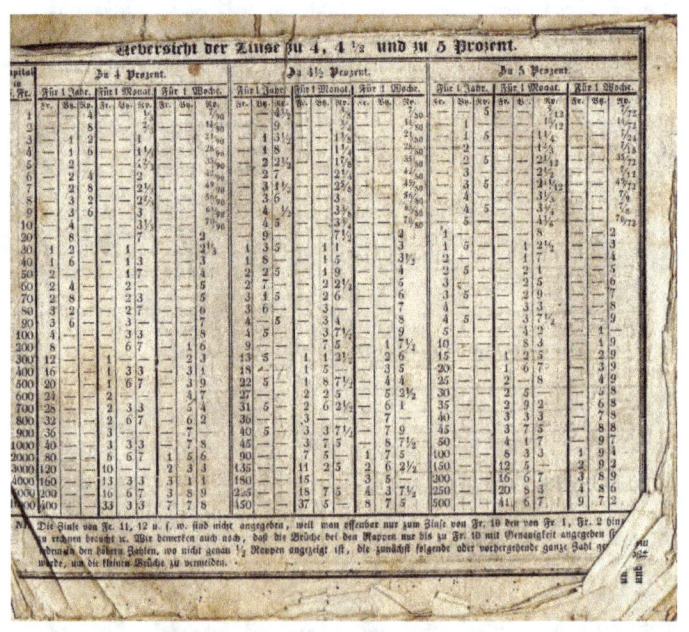

Abbildung 6. Auf der Rückseite des Kalenders findet man eine Tabelle um den Zins von 4, $4^{1/2}$ und 5 Prozent zu berechnen.

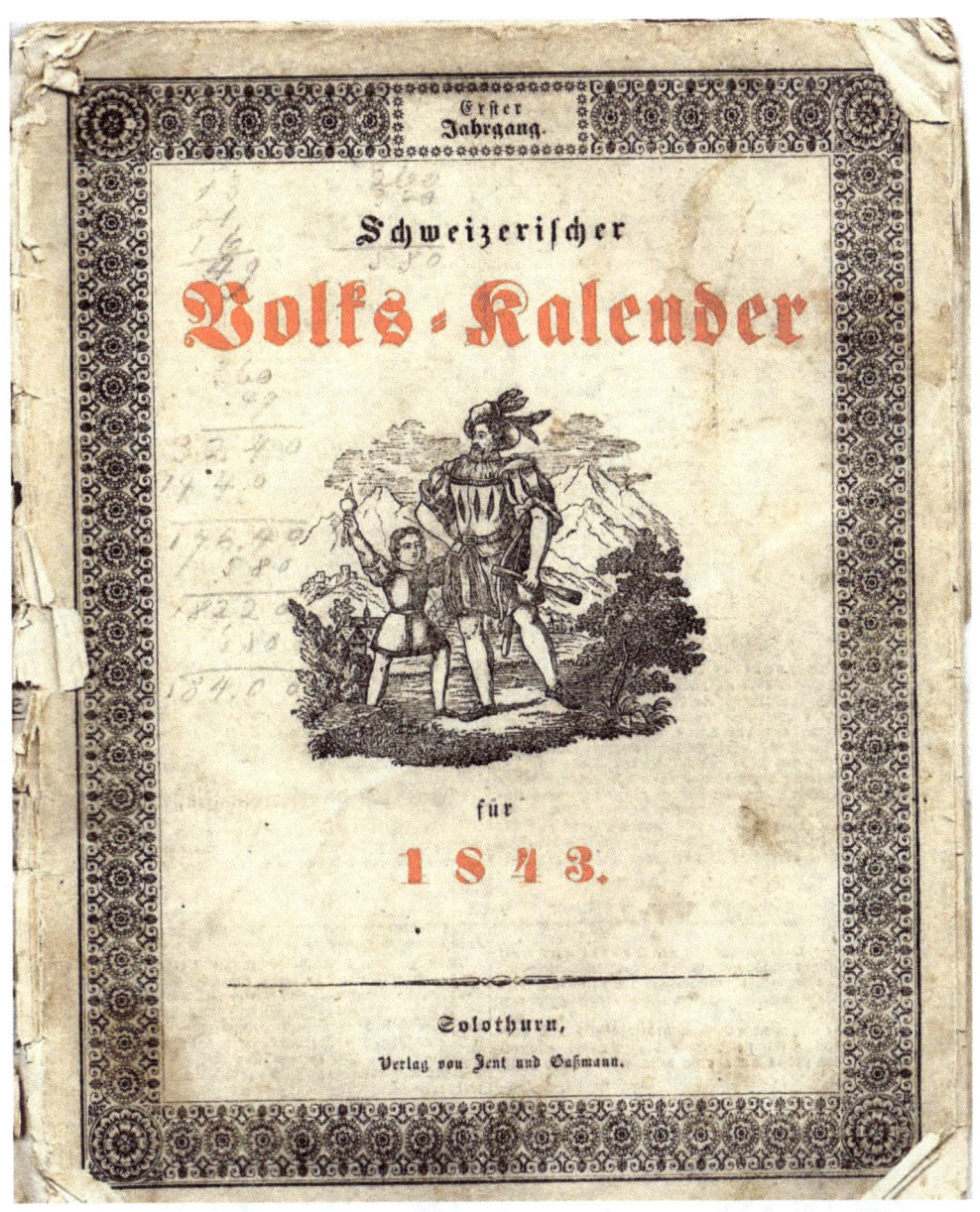

Abbildung 7. Schweizerischer Volks-Kalender för 1843, Erster Jahrgang, gedruckt in Solothurn bei Verlag Jent und Gassmann. Im Gegensatz zu den christlichen Kalendern gezeigt in Abbildung 2 und 4, handelt es sich hier um eine säkulären Kalender.

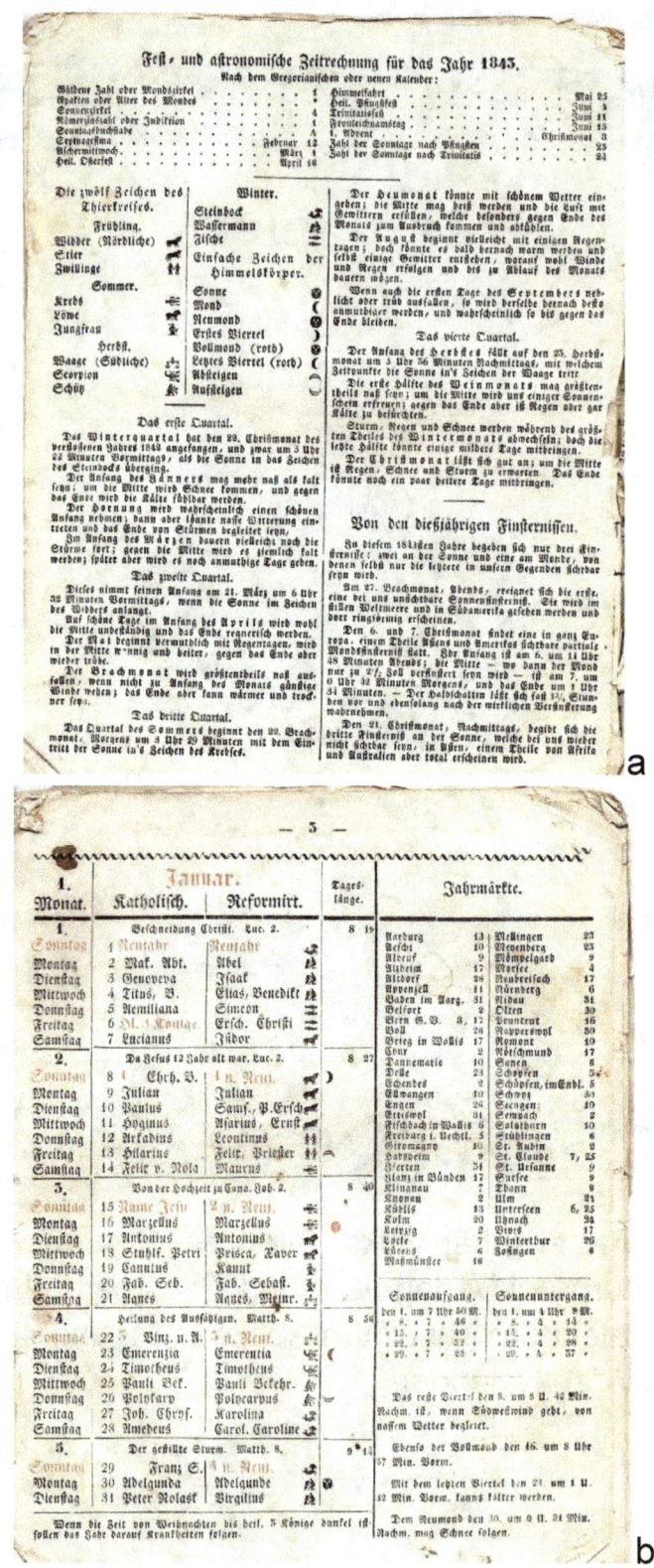

Abbildung 8a und 8b. Zwei typische Seiten aus dem Volkskalender 1843 gezeigt in Abbildung 7, mit Kalender, Hinweis auf Märkte, Tabelle für Zinsberechnung, usw.

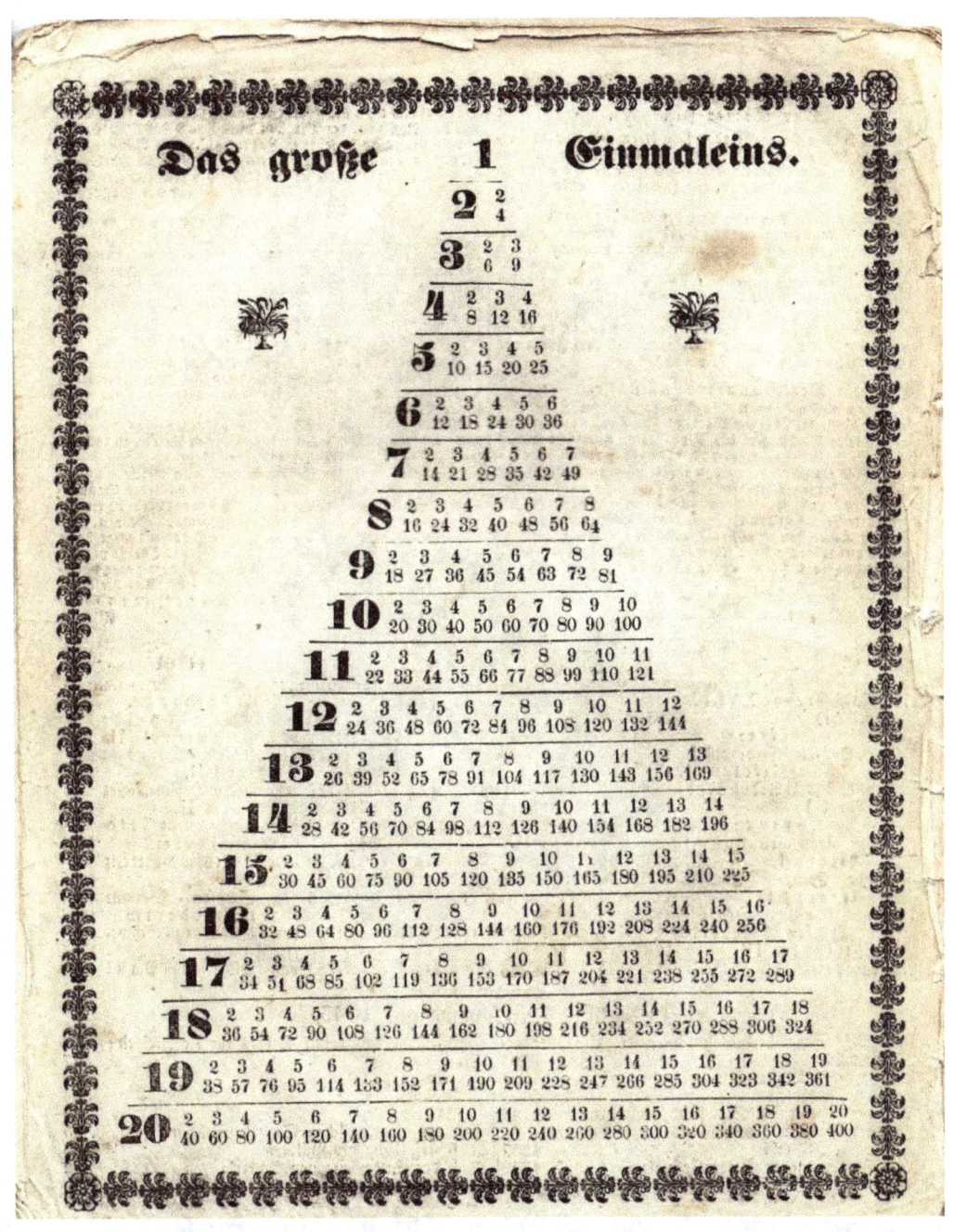

Abbildung 9. Die Rückseite des Volkskalenders gezeigt in Abb. 7 zeigt das grosse Einmaleins, als praktische Rechenhilfe für die Bevölkerung.

Neben den Broschüren fanden sich auch drei Radierungen in Maries Archiv, eine vom Zürcher Gelehrten Conrad Gessner und zwei von Napoleon, die unten gezeigt werden, in Abbildungen 10-12.

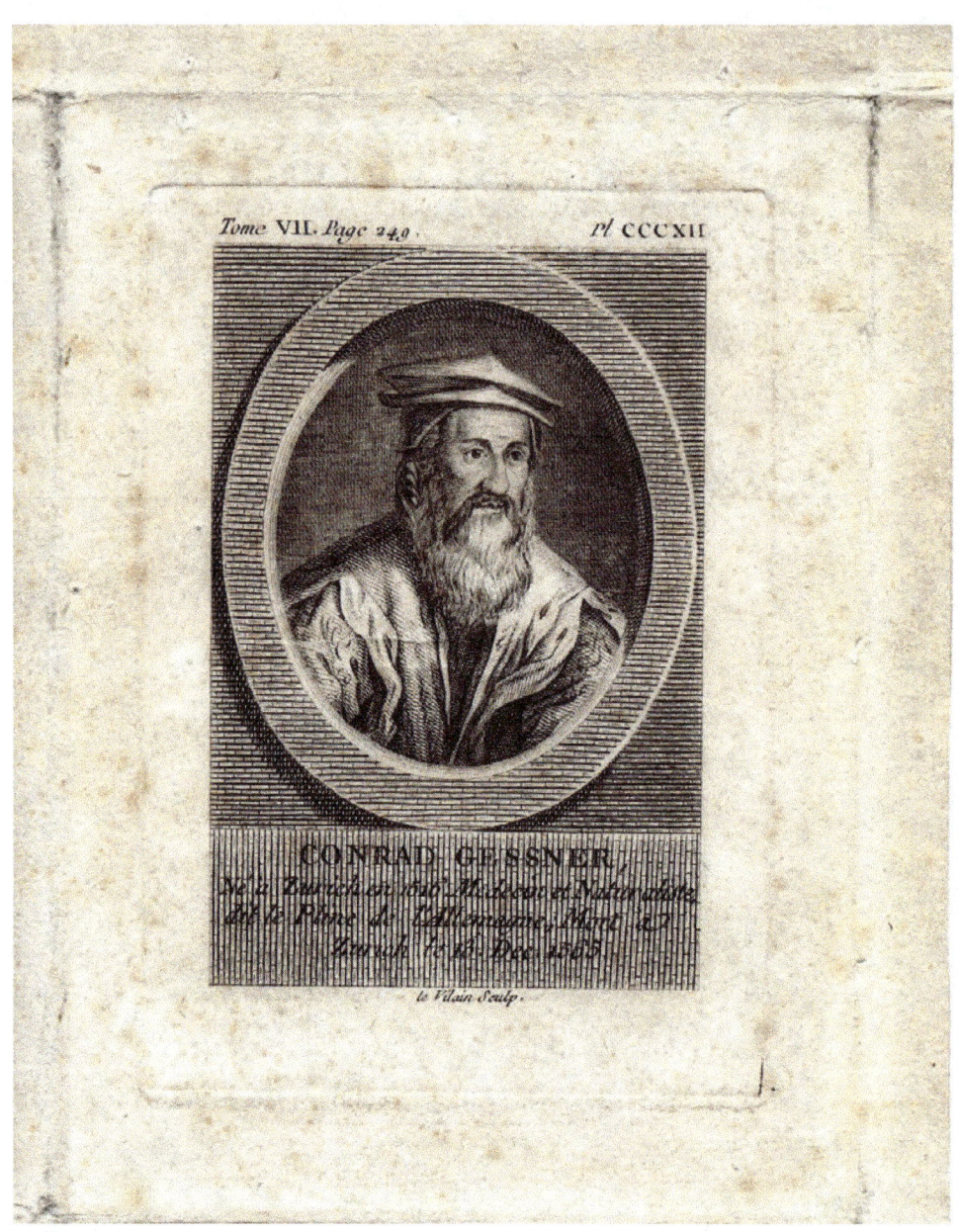

Abbildung 10. Eine Radierung von Conrad Gessner, dem Zürcher Naturforscher, signiert von le Vilain Sculp., einem Pariser Radierer namens Le Vilain, Gérard René (1740-1836).

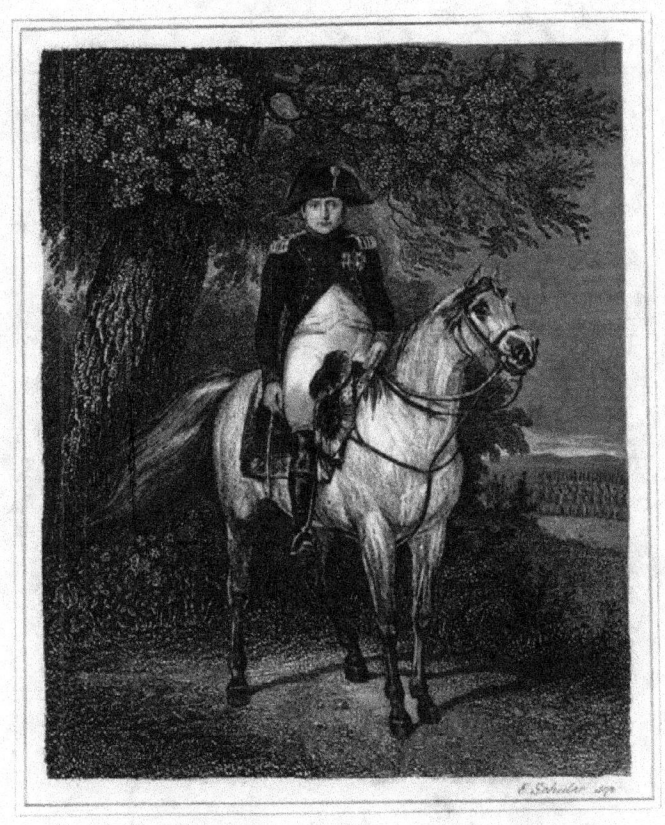

Abbildung 11. Ein Radierung von Napoleon, 1815, signiert E. Schuler, scp (sculpteur?), durch Carlsruhe, Kunst-Verlag

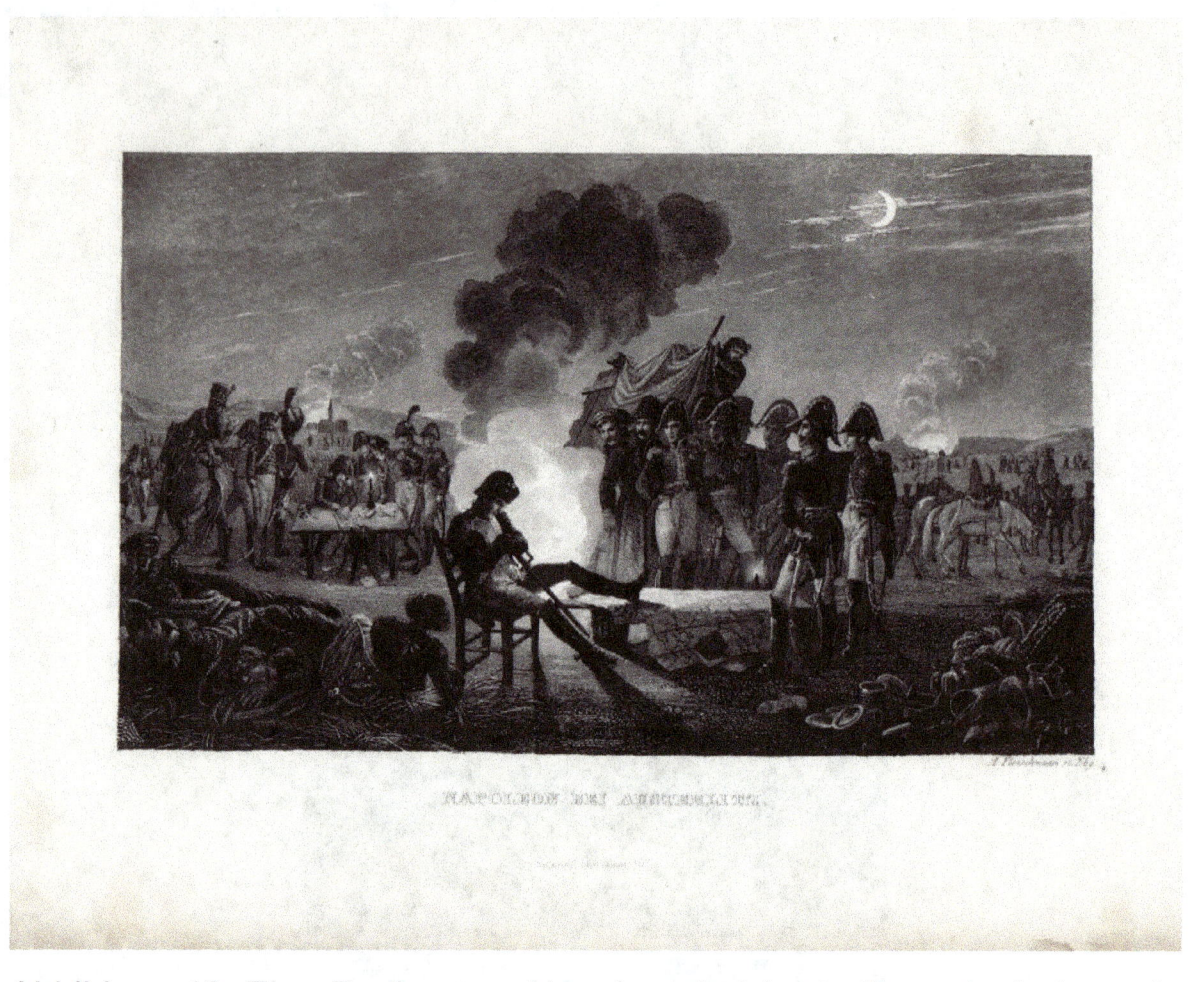

Abbildung 12. Eine Radierung «Napoleon bei Austerlitz», signiert von A. Fleischmann (so. Nbg.?), durch Carlsruhe, Kunst-Verlag

2 ZEICHENWETTBEWERB

Seit etwa 1922 plant Marie Meierhofer-Lang einen Zeichenwettbewerb für die Aargauer Schuljugend. Dafür geht sie sehr professionell vor, gründet ein Organisationskomitee und sammelt von Anfang an Spenden dafür: das dadurch gewonnene finanzielle Polster hat ihr erlaubt, Diplome drucken zu lassen, Ausstellungen für die prämierten Bilder an verschiedenen Orten zu organisieren, die prämierten Bilder auch als Postkarten herauszugeben, usw.

Was har die bereits vollbeschäftigte Mutter, Hausfrau und Künstlerin dazu bewogen, ihre Energie dafür zu verwenden, die Jugend für die Kunst zu motivieren? Ein Vorspiel gab es ja bereits mit der Kinderfasnacht, für die sie eigenhändig Kostüme entwarf, und die offenbar laut Hüttenmoser und Kleiner ein grosser Erfolg wurde [1], wie auch der Artikel vom Badener Tagblatt im 3. Kapitel Erinnerungen belegt. Sie wollte so den Kindern die schönen und fröhlichen Seiten der Fasnacht aufzeigen, auch indem sie sie dazu in den Garten des Familienhauses Meierhofer zu einem «Zvieri»[2] einlud und sie in einem Gruppenbild fotografierte.

Doch der Zeichenwettbewerb ging weiter und tiefer als die Kinderfasnacht, wie auch der Austausch mir der Jugendschriftstellerin Lisa Wenger zeigt, die offenbar von Marie gebeten worden war, ein Motto für den Zeichenwettbewerb zu kreieren; das gewählte Motto heisst: *«Für des Kind ist der Weg zur Kunst der Weg zum Guten»*.

Wenn man am Ende dieses Kapitels einige der prämierten Werke sieht, die von aussergewöhnlicher Qualität sind, sowohl inhaltlich wie auch technisch, versteht man die erzieherische Funktion welche Marie der Kunst beimisst: die Jugendlichen lernen, die Natur und die Menschen genau zu beobachten, um sie dann in einem Bild festhalten zu können, und konzentrieren sich voll auf diese edle Aufgabe. Zudem handelt es sich um eine Generation von Jugendlichen, die während dem 1. Weltkrieg,

[1] Hüttenmoser, Marco und Kleiner, Sabine. *Ein Leben im Dienst der Kinder. Marie Meierhofer, 1909-1998.* Hier+Jetzt, Verlag für Kultur und Geschichte, Gmbh Baden, 2009. S: 79-82

[2] Zvieri : schweizerdeutscher Ausdruck für eine kleine Mahlzeit um 16 Uhr, mit Getränken, Brot mit Konfitüre oder Käse, auch Kekse oder Kuchen, dazu eventuell auch Äpfel und Birnen.

einer Zeit voller Unsicherheit und Sorgen geboren sind; auch hier hat Kunst eine heilende Aufgabe.

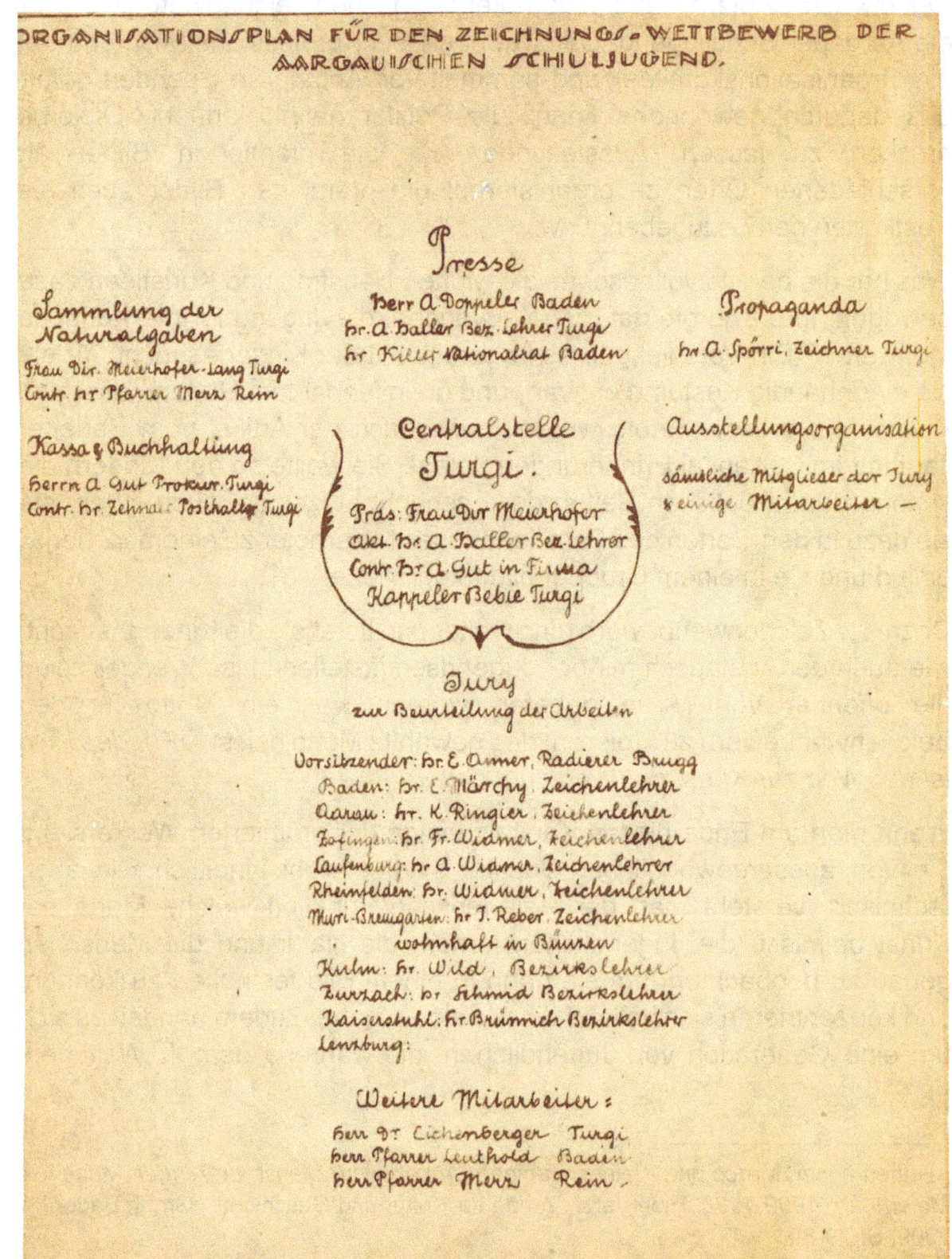

Abbildung 13. Handgeschriebener Organisationsplan (auf Karton) für den Zeichnungs-Wettbewerb der Aargauer Schuljugend, 1923/24

Dieser Plan ist so gut konzipiert, dass der Inhalt in Abbildung 14 unten in Druckschrift wiedergegeben ist, auch um das eindrückliche Beziehungsnetz von Marie zu illustrieren.

«ORGANISATIONSPLAN FÜR DEN ZEICHNUNGS-WETTBEWERB DER AARGAUISCHER SCHULJUGEND

Centralstelle Turgi

Präsidentin: Frau Dir Meierhofer

Aktuar: Hr. A. Haller, Bezirksschule Lehrer

Contr. Hr. A. Gut in Firma Kappeler-Bébié, Turgi

Sammlung der Naturalgaben

Frau Dir. Meierhofer.Lang

Contr. Hr. Pfarrer Merz, Rein

Kasse & Buchhaltung

Herrn A Gut, Prokur., Turgi

Contr. Herr Zehnder, Posthalter, Turgi

Presse

Herr A Doppeler, Baden

Hr. A Haller, Bez. Lehrer, Turgi

Hr. Killer, Nationalrat, Baden

Propaganda

Herr A Spörri, Zeichner, Turgi

Ausstellungsorganisation

sämtliche Mitglieder der Jury & einige Mitarbeiter

Jury zur Beurteilung der Arbeiten

Vorsitzender: Hr. E. Anner, Radierer, Brugg

Baden: Hr. E. Märchy, Zeichenlehrer

Aarau: Hr. K. Ringier, Zeichenlehrer

Zofingen: Hr. Fr. Widmer, Zeichenlehrer

Laufenburg: Hr. A. Widmer, Zeichenlehrer

Rheinfelden: Hr. Widmer, Zeichenlehrer

Muri-Bremgarten: Hr. J. Reber, Zeichenlehrer, wohnhaft in Bünzen

Kulm: Hr. Wild, Bezirkslehrer

Zurzach: Hr. Schmid, Bezirkslehrer

Kaiserstuhl: Hr. Brümmich, Bezirkslehrer

Lenzburg:

Weitere Mitarbeiter:

Herr Dr. Eichenberger, Turgi

Herr Pfarrer Leuthold, Baden

Herr Pfarrer Merz, Rein»

Abbildung 14: Transkript des handgeschriebenen Organisationsplan gezeigt in Abb. 13.

Zeichnungs-Wettbewerb
für die Aarg. Schuljugend
Zentralstelle Turgi
Postscheck VI 2089

Verehrte Kinder- und Kunstfreunde!

Im Oktober begann im ganzen Kanton Aargau ein Zeichen-Wettbewerb für die Schuljugend im Alter von 7–18 Jahren, welcher bis Ende Mai 1924 dauert.

Dieser Wettbewerb soll unsere Jugend anspornen, zeichnerisch mit unseren heimatlichen Schönheiten Fühlung zu nehmen. Es wird dadurch ihr eigentlicher Charakterzug zum Ausdruck kommen, was sicher für uns alle, welche mit Kindern zu tun haben, interessant ist. Ferner wünschen wir auch, daß uns die Kinder Darstellungen von Blumen, Tieren, Ornamenten, Gedächtnis-Phantasiezeichnungen in Genüge einsenden.

Alle Arbeiten dieser Kinderhände werden sorgfältig an der **Zentralstelle Turgi** gesammelt und nach Ablauf der Eingabezeit durch **die prüfende Hand** einer **fachkundigen Jury,** welche aus **bewährten Zeichenlehrern** aus allen **Bezirkshauptorten** unter dem **Vorsitze** des **Hrn. Emil Anner, Radierer, Brugg,** zusammengesetzt ist, **beurteilt** und gute Leistungen durch **Preise belohnt.** Die prämiierten Arbeiten werden dann zu einer Ausstellung organisiert, welche voraussichtlich an unseren Bezirkshauptorten zu sehen sein wird, um nach Schluß der Wanderung ins Museum zu gelangen.

Um aber zirka 100–300 gute Arbeiten mit Preisen belohnen zu können, bedürfen wir noch **der Unterstützung** aargauischer **Kinder- und Kunstfreunde.** Wir sind natürlich sehr dankbar für **jede Gabe,** seien es Produkte der aargauischen Industrie, des Kunstgewerbes, Bücher, Bilder, Stoffe usw., ebenso für Bargaben, können wir doch damit manches Kinderherz erfreuen.

Indem wir auf Ihr Wohlwollen und Interesse an unserm aargauischen **Kinderwerke** hoffen, danken wir Ihnen zum voraus

Für den Zeichnungs-Wettbewerb für die Aarg. Schuljugend

Der Aktuar: Die Präsidentin: Der Kassier:

Sammelstelle für Gaben: *Fräulein Nobs, Lehrerin Unterkulm*

Naturalgaben können auch direkt an Frau Direktor MEIERHOFER-LANG in TURGI
und gesandt werden.
Barspenden werden ebenfalls gerne durch unsern Kassier Herrn A. GUT, **Postscheck-Konto VI 2089,** Zentralstelle des Zeichen-Wettbewerbes für die Aarg. Schuljugend, entgegengenommen.

Abbildung 15. Die Werbekampagne für den Aargauer Zeichenwettbewerb für die Jugend läuft weiter: es geht offenbar auch um Preisgeld für die Gewinner, und u.v.a.m. Eine Lehrerin namens Nobs, wohnhaft in Unterkulm, stellt sich zur Verfügung zum Einsammeln von Gaben.

1924

Zeichenwettbewerb für die Aargauische Schuljugend.

Nach einem harten Stück Arbeit hat die aus Fachleuten zusammengesetzte Jury die große Zahl der eingegangenen Zeichnungen gesichtet und beurteilt. Es sind im ganzen über 400 Arbeiten prämiert worden. Die Preise sind in Anbetracht der großen Zahl guter Leistungen einfach, aber gediegen; wir sind überzeugt, daß die damit Bedachten auch so ihre Freude daran haben werden, liegt doch der wahre Wert nicht in der Höhe der Belohnung, sondern in der Anerkennung jeder tüchtigen Leistung und dem Ansporn zu weiterem Schaffen. Die 68 Träger der ersten bis dritten Preise (vorzügliche, sehr gute und gute Leistungen), deren Namen wir nachstehend folgen lassen, werden außerdem mit einem Diplom bedacht in Form einer Originalradierung aus der Nadel des Präsidenten unserer Jury, des bekannten Brugger Graphikers Emil Anner. Wir zweifeln nicht daran, daß es seinem Werte entsprechend geschätzt werden wird. Die Preise werden den Trägern so rasch wie möglich zugestellt. Und nun zum Schlusse danken wir allen jenen über 1000 Aargauer Buben und Mädchen, die uns ihre fleißigen Arbeiten gesandt haben; die keinen Preis bekommen, sollen sich dadurch nicht verdrießen lassen, vielleicht gelingt es ihnen ein zweites Mal besser. Es sind bereits Anstalten im Gange, um noch im Laufe dieses Jahres die besten Zeichnungen der Oeffentlichkeit zugänglich zu machen.

1.—3. Preis mit Diplom:

Alter 8 Jahre.
2. Preis: Anton Brandestini, Baden
 Motiv: „Die Stadt, Belvedere", Farbstift.
3. Preis: Erica Aebli, Baden
 Motiv: „Frühling, Aepfelbaum", Farbstift.

Alter 9 Jahre.
2. Preis: Eva Hoenig, Baden
 Motiv: „Cyklamenstock", Aquarell.
3. Preis: Margrit Kohler, Rothrist
 Motiv: „Speicher, Weg", Bleistiftzeichnung.

Alter 10 Jahre.
2. Preis: Klaus Gutscher, Aarau
 Motiv: „Kettenbrücke Aarau", Bleistiftzeichnung.

3. Preis: Emil Hohler, Juzgen
 Motiv: „Häusergruppe", Aquarell.
3. Preis: Lilly Schäppi, Baden
 Motiv: „Schwarzdornbeeren", Bleistiftzeich.
3. Preis: Wilhelm Brendlin, Rheinfelden
 Motiv: „Storch", Bleistiftzeichnung.
3. Preis: Mathilde Spühler, Ober-Endingen
 Motiv: „Ornamentzeichnungen", Farbstift.
3. Preis: Leonie Keller, Ober-Endingen
 Motiv: „Ornamentzeichnungen".
3. Preis: Lina Binder, Ober-Endingen
 Motiv: „Ornamentzeichnungen u. Linoleumschnitt.

Alter 14 Jahre.
1a. Preis: Otto Buchheimer, Windisch
 Motiv: „Brunnenmühle Brugg", Bleistift.
1b. Preis: Fritz Steiner, Aarau
 Motiv: „Stadt Aarau", Oelbild.
1c. Preis: Emil Bertschi, Suhr b. Aarau
 Motiv: „Suhr m. d. Kirche", Bleistiftzeich.
1b. Preis: Jakob Gretler, Menziken
 Motiv: „Unsere Kühe", Bleistiftzeichnung.
2. Preis: Willi Brunner, Reinach
 Motiv: „Bauernhaus v. Jahre 1767", Temp.
2a. Preis: Otto Wanner, Baden
 Motiv: „Iris", Pastell.
2b. Preis: Alfred Waldmeier, Hellikon
 Motiv: „Pieta", Farbstiftzeichnung.
3. Preis: Margrit Simmen, Aarau
 Motiv: „Scherenschnitt".
3. Preis: Marie Nolze, Rheinfelden
 Motiv: „Stickerei".

Alter 15 Jahre.
1a. Preis: Heidi Isler, Wohlen
 Motiv: „Kapelle, Schneelandschaft", Aquarell
1b. Preis: Carl Großkopf, Brugg
 Motiv: „Helm, Landschaft, Blumen", Aqua.
2a. Preis: Arthur Biland, Gränichen
 Motiv: „Alte Mühle", Bleistiftzeichnung.
2b. Preis: Ernst Balmer, Aarburg
 Motiv: „Kapelle", Federzeichnung.
2c. Preis: Ernst Wälti, Schöftland
 Motiv: „Strohhaus", Federzeichnung.
2b. Preis: Arnold Haller, Baden
 Motiv: „Blumen", Pastell.
3a. Preis: Oswald Schibli, Baden
 Motiv: „Rathausgäßchen", Bleistiftzeichnung.
3b. Preis: Wally Pfister, Wohlen
 Motiv: „Kapelle", Federzeichnung.
3c. Preis: Helene Wüthrich, Rheinfelden
 Motiv: „Stickerei-Täschchen".
3b. Preis: Joseph Kim, Rheinfelden
 Motiv: „Portrait", Bleistiftzeichnung.

a

```
       1.–3. Preis mit Diplom:              2b. Preis: Ernst Baumer, Aarburg
        Alter 8 Jahre.                        Motiv: „Kapelle", Federzeichnung.
2. Preis: Anton Brandestini, Baden         2c. Preis: Ernst Wälti, Schöftland
  Motiv: „Die Stadt, Belvedere", Farbstiftz.  Motiv: „Strohhaus", ...zeichnung.
3. Preis: Erica Aebli, Baden               2b. Preis: Arnold Haller, Baden
  Motiv: „Frühling, Aepfelbaum", Farbstiftz.  Motiv: „Blumen", Pastell.
        Alter 9 Jahre.                     3a. Preis: Oswald Schibli, Baden
2. Preis: Eva Hoenig, Baden                  Motiv: „Rathausgässchen", Bleistiftzeichnung.
  Motiv: „Cyklamenstock", Aquarell.        3b. Preis: Wally Pfister, Wohlen
3. Preis: Margrit Kohler, Rothrist            Motiv: „Kapelle", Federzeichnung.
  Motiv: „Speicher, Weg", Bleistiftzeichnung. 3c. Preis: Helene Wüthrich, Rheinfelden
        Alter 10 Jahre.                       Motiv: „Stickerei-Täschchen".
2. Preis: Klaus Gutscher, Aarau            3d. Preis: Joseph Kim, Rheinfelden
  Motiv: „Kettenbrücke Aarau", Bleistiftzeichg. Motiv: „Portrait", Bleistiftzeichnung.
2a. Preis: Rolf Hefert, Küttigen           3e. Preis: Hans Braun, Oftringen
  Motiv: „Waldfest der Zwerge", Aquarell.     Motiv: „Kapelle am Born", Federzeichnung.
3a. Preis: Lilli Schmid, Villigen           3f. Preis: Ernst Leibundgut, Brittnau
  Motiv: „Blumenstrauß", Farbstift.           Motiv: „Bauernhaus", Farbstiftzeichnung.
3b. Preis: Tineli Meierhofer, Turgi        3g. Preis: Alice Gygax, Rheinfelden
  Motiv: „Im Tiergarten", Tuschzeichnung.     Motiv: „Stickerei".
        Alter 11 Jahre.                            Alter 16 Jahre.
2. Preis: Lotte Hoenig, Baden              1. Preis: Hans Hunziker, Reinach
  Motiv: „Brunnensäule", Bleistiftzeichnung.  Motiv: „Schlittenfahrt", Scherenschnitt.
2a. Preis: Roland Bommeli, Wettingen       1a. Preis: René Herter, Baden
  Motiv: „Sulzbergkapelle, Kloster Wettingen"  Motiv: „Aargauerin", Bleistiftzeichnung.
              Pastell.                     1b. Preis: Gustav Tuttweiler, Unterkulm
3. Preis: Eugen Eichenberger, Beinwil         Motiv: „Landschaften, Vögel", Bleistiftzeich.
  Motiv: „Letztes Strohhaus", Farbstift.   1c. Preis: Carl Gruler, Rheinfelden
        Alter 12 Jahre.                       Motiv: „Schneelandschaft", Bleistiftzeichnung.
1a. Preis: Fritz Leber, Laufenburg         1b. Preis: Walter Spörri, Unteriggenthal
  Motiv: „Der Pulverturm", Federzeichnung.    Motiv: „Schloss Wildenstein", Federzeichnung.
1b. Preis: Hans Hauri, Reinach             2a. Preis: Willy Glarner, Wildegg
  Motiv: „Der Waldhole", Scherenschnitt.      Motiv: „Jurazementfabrik", Aquarell.
2. Preis: Hans Hegi, Wohlen                2b. Preis: Emil Baumann, Rheinfelden
  Motiv: „Die Brücke", Bleistiftzeichnung.    Motiv: „Portrait, Landschaft", Bleistifts.
2a. Preis: Gustav Märki, Bözberg           2c. Preis: Bertha Lüscher, Seon
  Motiv: „Landschaft v. Bözberg", Bleistifts.  Motiv: „Kaffeekanne, Bibel", Aquarell.
3. Preis: Hugo Hiltpold, Schöftland        2d. Preis: A. Frey, Reinach
  Motiv: „Altes Bauernhaus", Farbstift.       Motiv: „Vogel, Hans", Bleistiftzeichnung.
3. Preis: Theodor Elsasser, Aarau          2e. Preis: Fritz Graber, Brittnau
  Motiv: „Halde mit Stadtkirche", Bleistifts.  Motiv: „Erlkönig", Farbstiftzeichnung.
        Alter 13 Jahre.                    3a. Preis: Otto Hohler, Zuzgen
1a. Preis: Jod Tobler, Brugg                  Motiv: „Salinen", Tempera.
  Motiv: „Herbst", „Brugg", „Straße", Aqua.  3b. Preis: Alvine Daetwiler, Gontenschwil
1b. Preis: Emma Meierhofer, Turgi             Motiv: „Spätherbst", „Frühling", Oelbilder.
  Motiv: „Mohnblumen", Tuschzeichnung.     3c. Preis: Adolf Wacker, Schöftland
1c. Preis: Werner Thomann, Rheinfelden        Motiv: „Strohhäuser", Bleistiftzeichnung.
  Motiv: „Portrait, Vögel".                3b. Preis: Martha Tössegger, Schöftland Seon.
2a. Preis: Hans Schweizer, Vogelsang b. Turgi  Motiv: „Stilleben", Aquarell.
  Motiv: „BAG, Industriegebäude", Bleistifts.        Alter 17 Jahre.
2b. Preis: Karl Frey, Leibstadt            1. Preis: A. Schaffner, Seminar Wettingen
  Motiv: „Nachbarhaus", Federzeichnung.       Motiv: „Aargauertypus".
2c. Preis: Max Engel, Aarburg              3. Preis: Hans Vogt, Remigen
  Motiv: „Festung Aarburg", Oelbild.          Motiv: „Landschaft", Aquarell.
2b. Preis: Trudi Marugg, Rheinfelden
  Motiv: „Stickerei".
```

b

Abbildung 16a und 16b: Eine Liste der Gewinner des Zeichenwettbewerbs der Aargauer Jugend, nach Alter gruppiert. Man findet in der Liste auch zwei Töchter von Marie Meierhofer-Lang: die jüngste Tochter Tineli und die mittlere Tochter Emma. Die älteste Tochter, Marie/Maiti befindet sich zu dieser Zeit in der Privatschule Cours St Michel in Paris, wie im ersten Band der Marie Meierhofer-Biographie beschrieben[3]

[3] Anner, Beatrice Maier. *Die Malerin Marie Meierhofer-Lang.* Herausgegeben themaierannerfiles.ch, 2024.

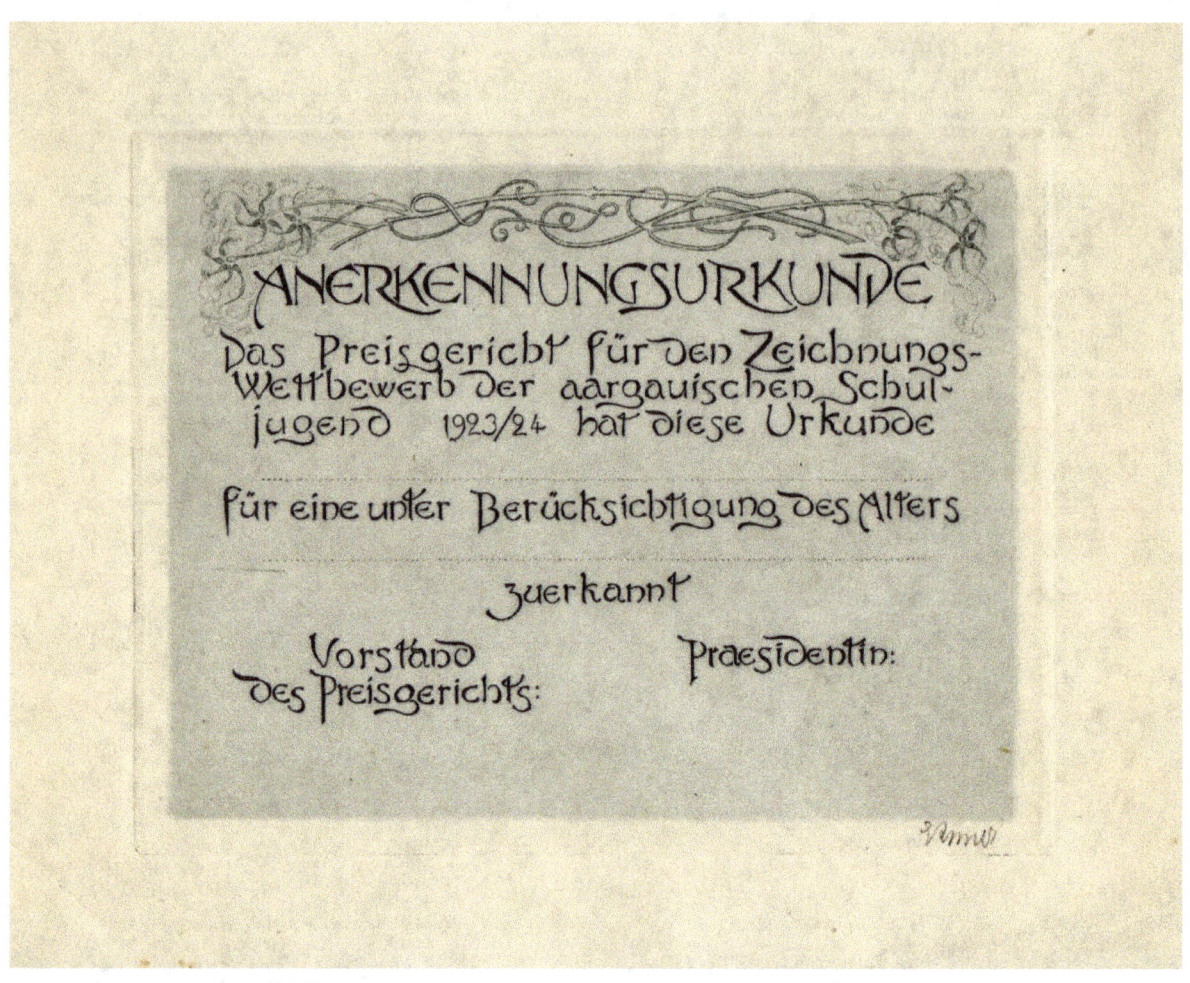

Abbildung 17. Der Badener Maler Emil Anner hat diese Anerkennungsurkunde komponiert. Vermutlich ist sie nicht für die Preisgewinner, sondern für die «ferner liefen» bestimmt, sozusagen als Trostpreis.

Das Beziehungsnetz der Malerin Marie Meierhofer-Lang ist umfassend und dynamisch. So ist der befreundete Maler Emil Anner mobilisiert worden, um obige Urkunde zu entwerfen, und dann hat sie ihre Fühler an die bekannte Künstlerin und Schriftstellerin Lisa Wenger ausgestreckt, um sie erfolgreich zu bitten, ein Motto für die Ausstellung der preisgekrönten Zeichnungen vorzuschlagen (Abbildung 18), dass sie dann auf die Eintrittskarte für die Ausstellung drucken liess (Abbildung 20b).

Abbildung 18. Dieser Brief von der Malerin und Jugendschriftstellerin Lisa Wenger an Marie (Verena/Vreni) Meierhofer-Lang vom 1. Sept. 1924 ist besonders wichtig, denn Marie hat sie um Vorschläge für ein Motto für die Ausstellung der prämierten Zeichnungen gebeten, und Lisa Wenger schickt ihr 7 Ideen dafür. Dieser Brief ist in Abbildung 19 in Druckschrift wiedergegeben; das Entziffern war nicht einfach, da Lisa Wengers Handschrift ein Mix von alter Kurrentschrift und moderner Handschrift ist.

« LISA WENGER
HAUS SOLITUDE
DELEMONT

Carona, 1. Sept. 1924

Sehr geehrte Vreni[4], hier sind ein paar Aphorismen über Kind und Kunst. Vielleicht können sie den einen oder den anderen gebrauchen, vielleicht helfen sie, Ihren Anlass neu zu finden.

Ich wünsche dass sich Ihre Ausstellung in Baden gut entwickeln werde und Sie viel Freude haben.

Mit vorzüglicher Hochachtung,

 Lisa Wenger.

1. Für das Kind ist der Weg zur Kunst der Weg zum Guten.

2. Wer die Kunst liebt, hasst das Gemeine.

3. Gott schenkte dem Menschen Einigkeit dank dem Kind und der Kuns.t

4. Im Kinde schon schlummert der Künstler.

5. Kind und Kunst verdanken wir Gottes Güte.

6. Kind und Kunst bringen Freude und Güte.

7 Diese drei! Kind, Natur, Kunst umfassen die ganze Welt.»

Abbildung 19. Transkript des handgeschriebenen Briefes der Malerin und Dichterin Lisa Wenger an Marie Verena Meierhofer-Lang, mit 7 Vorschlägen mit Mottos für die Ausstellung der prämierten Zeichnungen.

[4] Verena/Vreni ist der zweite Vorname von Marie Meierhofer-Lang

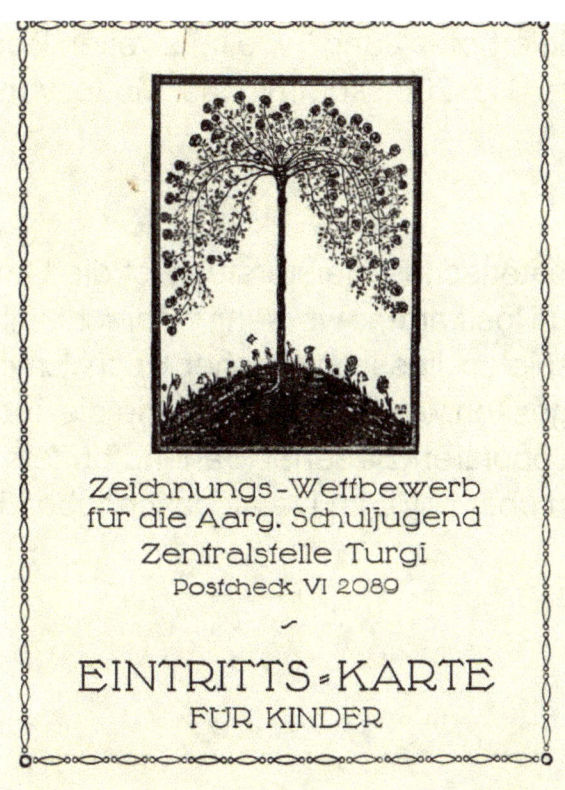

a

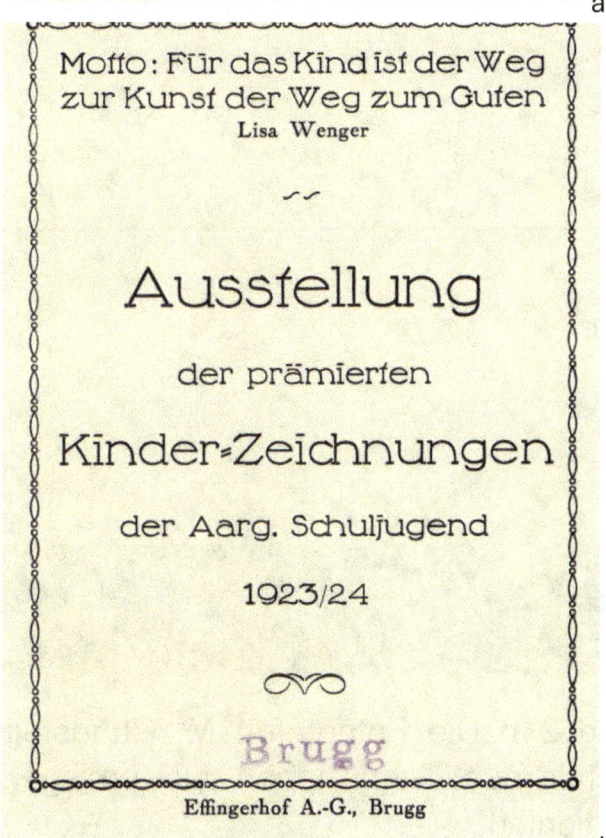

b

Abbildung 20a und 20b. Kindereintrittskarte für die Ausstellung der prämierten Zeichnungen. In Abbildung 20a sieht man das persönliche

Exlibris von Marie Meierhofer-Lang [5] wie im zweiten Band ihrer Biographie beschrieben, und in Bild 20b, kommt das Motto von Lisa Wenger zur Geltung.

Ein weiteres organisatorisches Meisterstück ist die Umfunktionierung der prämierten Bilder zu Postkarten, wo sehr wahrscheinlich MML wiederum ihre Beziehungen spielen liess und sicher auch Emil Anner aus Brugg (Abbildung 21). Vergessen wir nicht, dass Marie die Tochter des Gründers und Besitzers des populären Badener Bahnhofbuffets ist: Damian Lang, wie im zweiten Band über MML im Detail beschrieben ist[6].

Abbildung 21a und 21b Die Fotogtafen M. Rundstein aus Brugg und Robert Modespacher aus Turgi haben die preisgekrönten Bilder zu Postkarten umfunktioniert.

[5] Anner, Beatrice Maier. *Exlibris der Malerin Marie Meierhofer-Lang 1884-1925..* Herausgegeben von themaierannerfiles.ch, 2024.
[6] Idem

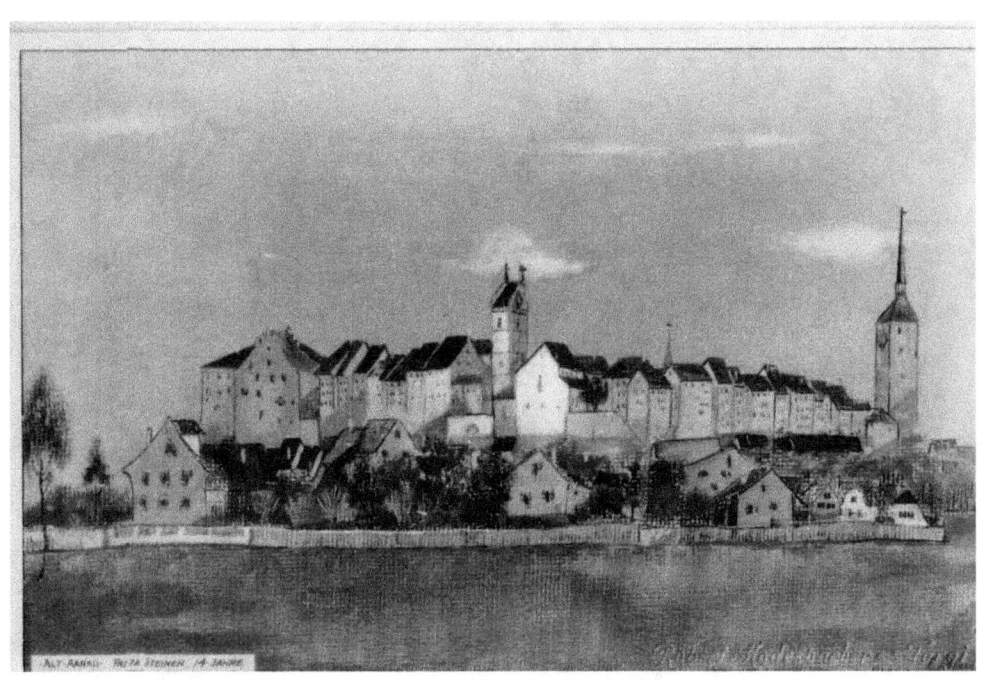

Abbildung 22. Fritz Steiner, 14 Jahre. Alt Aarau

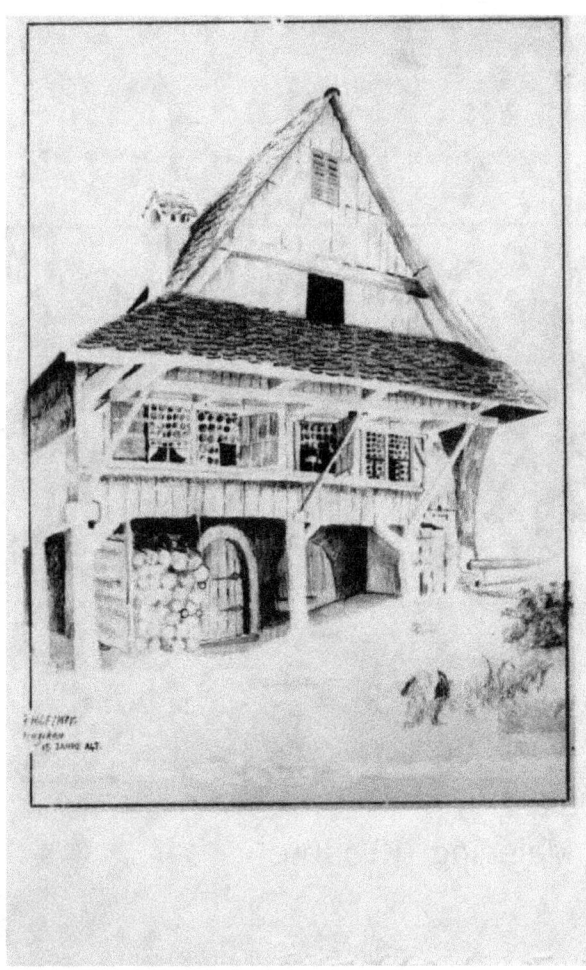

Abbildung 23. P. Hilfiger, 15 Jahre alt. Hunziken.

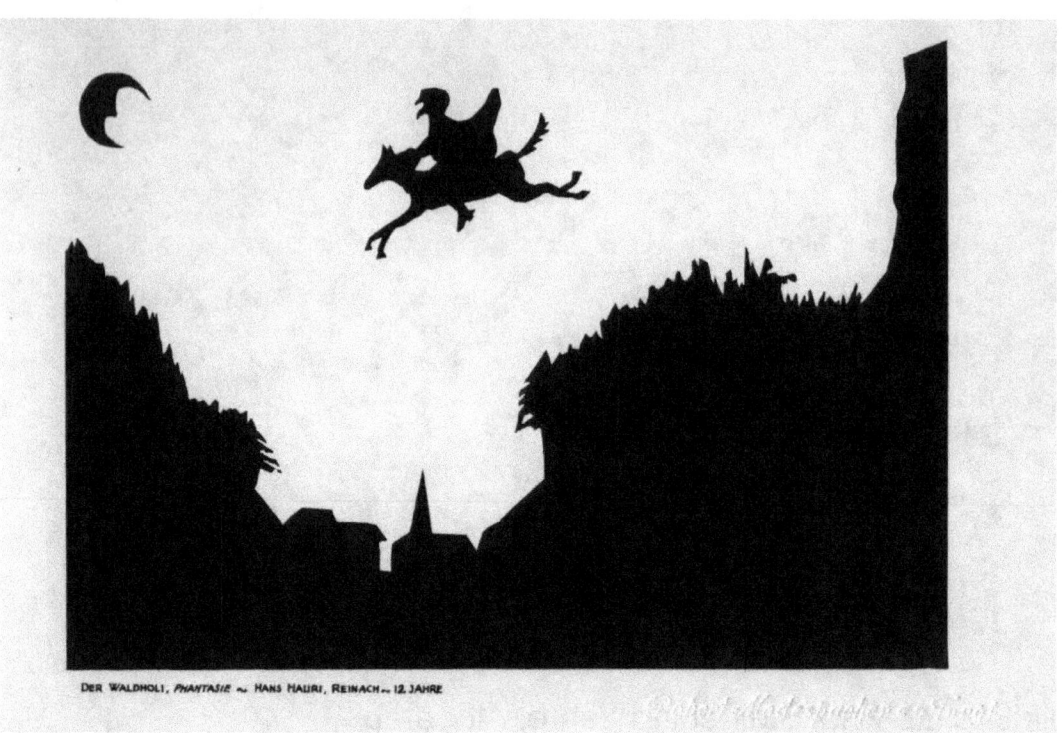

Abbildung 24. Hans Hauri, 12 Jahre, von Reinach. Der Waldholi. *Phantasie.*

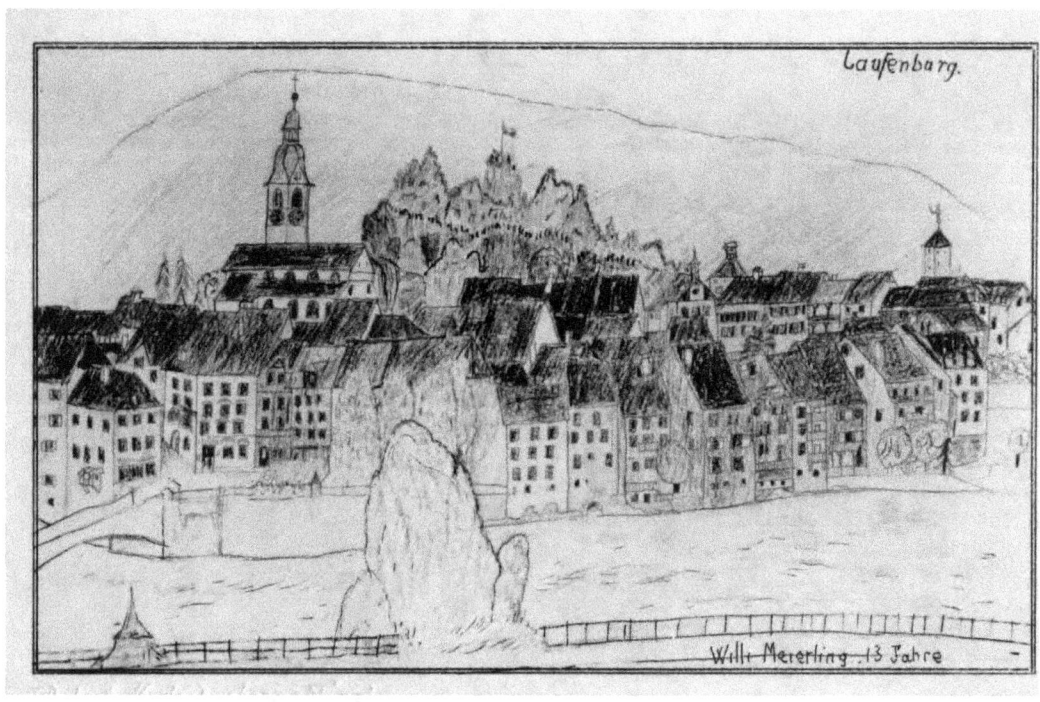

Abbildung 25. Willi Meierling, 13 Jahre.

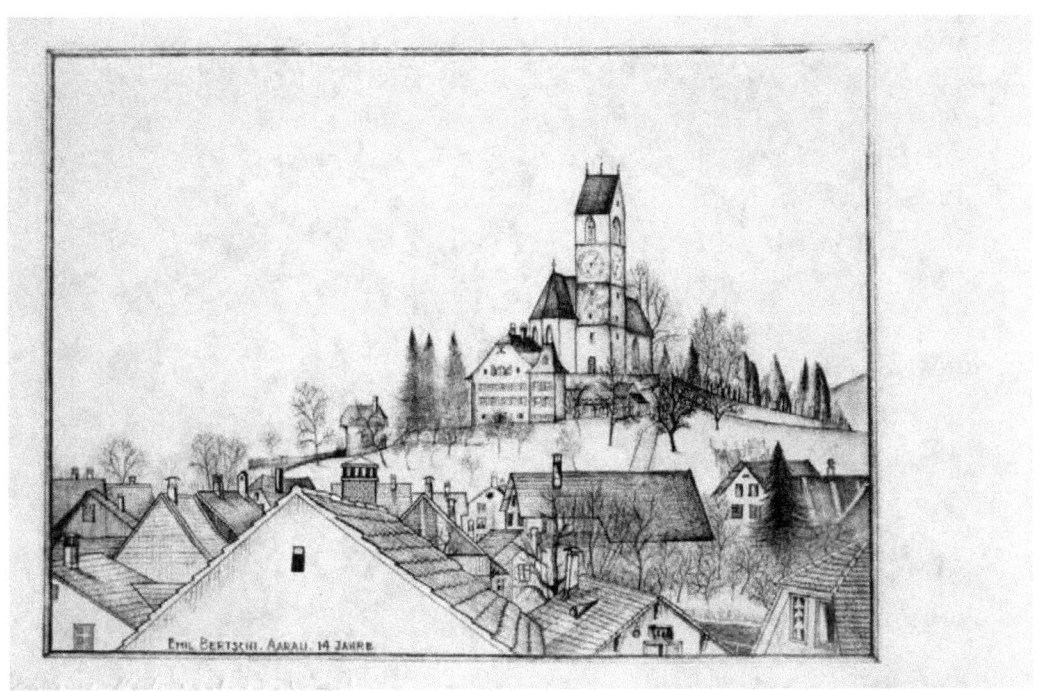

Abbildung 26. Emil Bertschi von Aarau, 14 Jahre

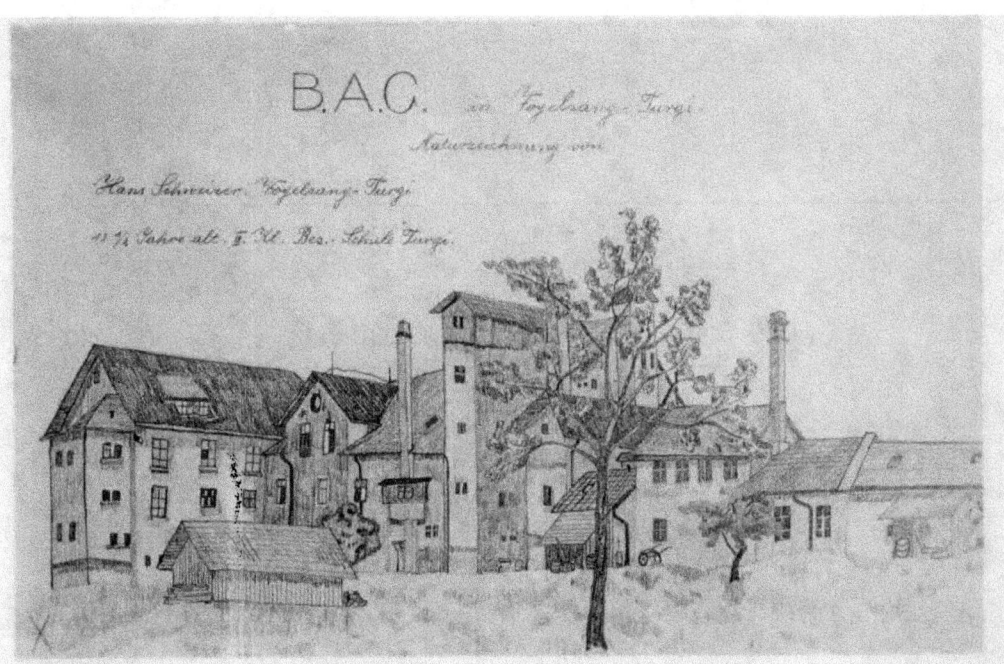

Abbildung 27. Hans Schweizer, 13 ½ Jahre alt, von Vogelsang. B.A.G: in Vogelsang-Turg, Naturzeichnung.

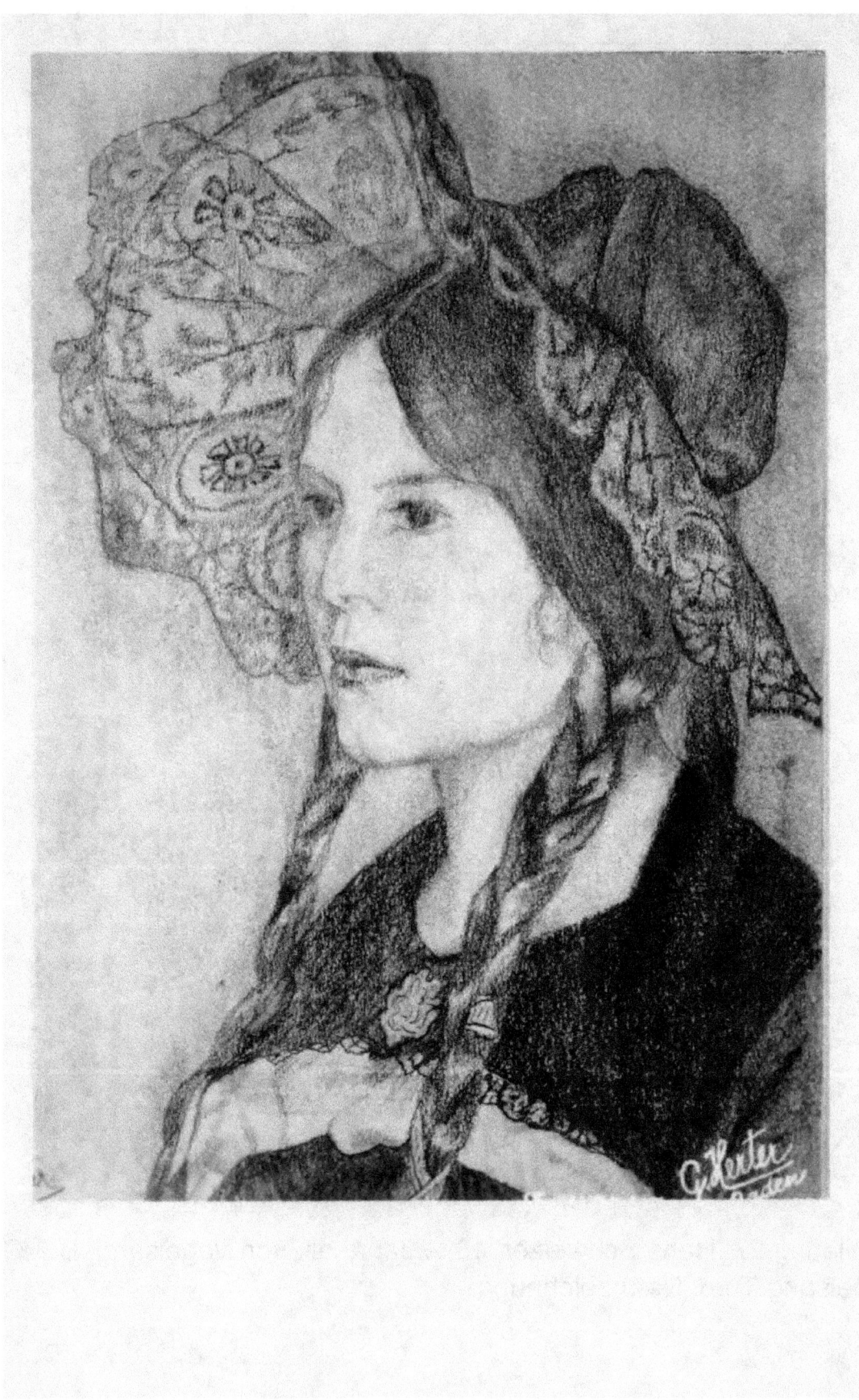

Abbildung 28. G. Herter Baden,

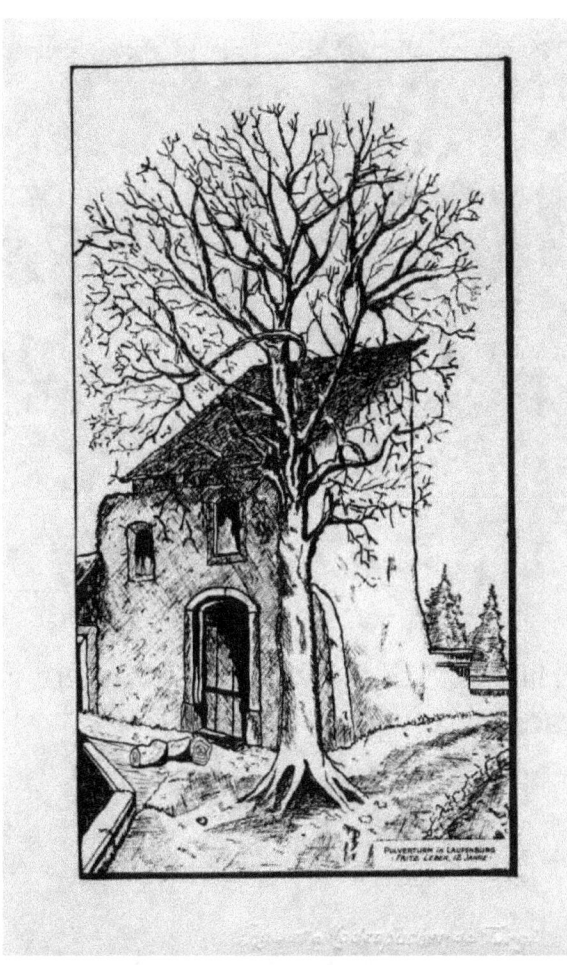

Abbildung 29. Fritz Leber, 12 Jahre. Pulverturm in Laufenburg.

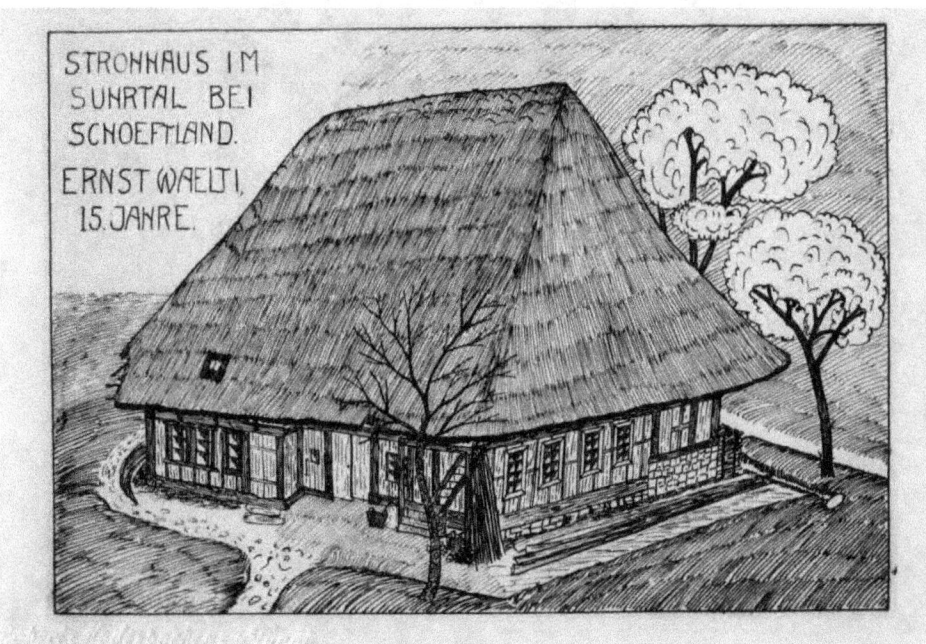

Abbildung 30. Ernst Wälti, 15 Jahre. Strohaus im Suhrtal, bei Schoeftland.

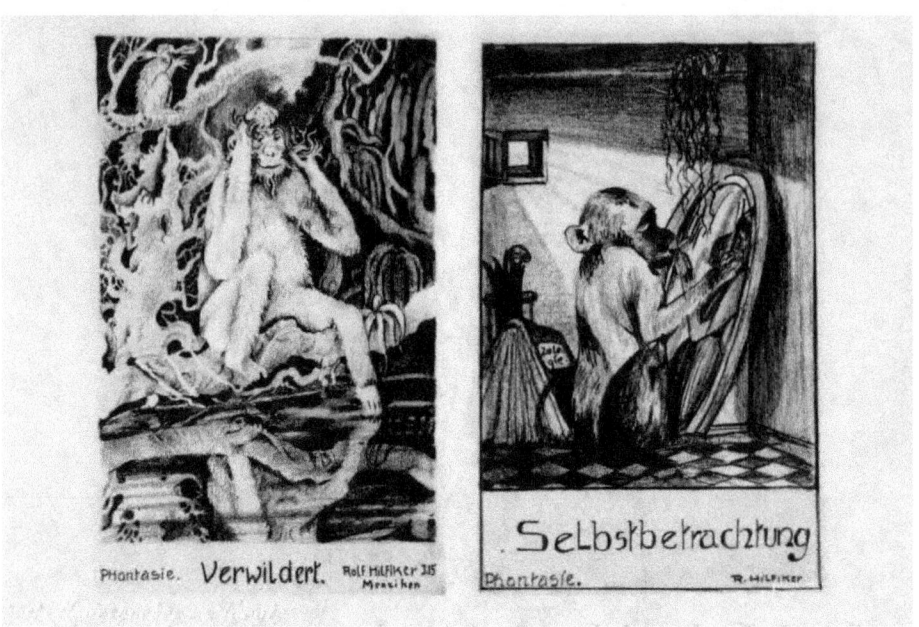

Abbildung 31. Rolf Hilfiker, 15-jährig, von Menziken. Fantasie Verwildert, Fantasie Selbstbetrachtung.

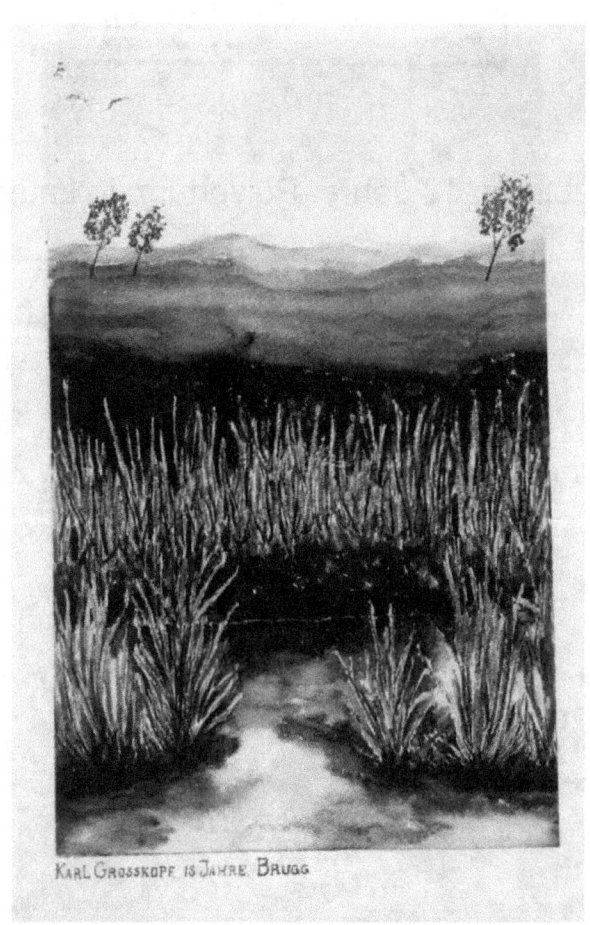

Abbildung 32. Karl Grosskopf, 15 Jahre aus Brugg.

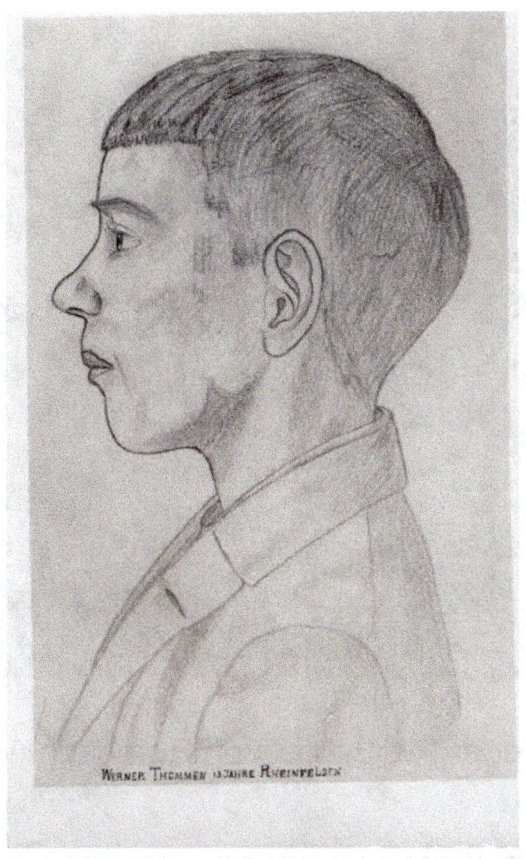

Abbildung 33. Werner Thommen, 13 Jahre, von Rheinfelden.

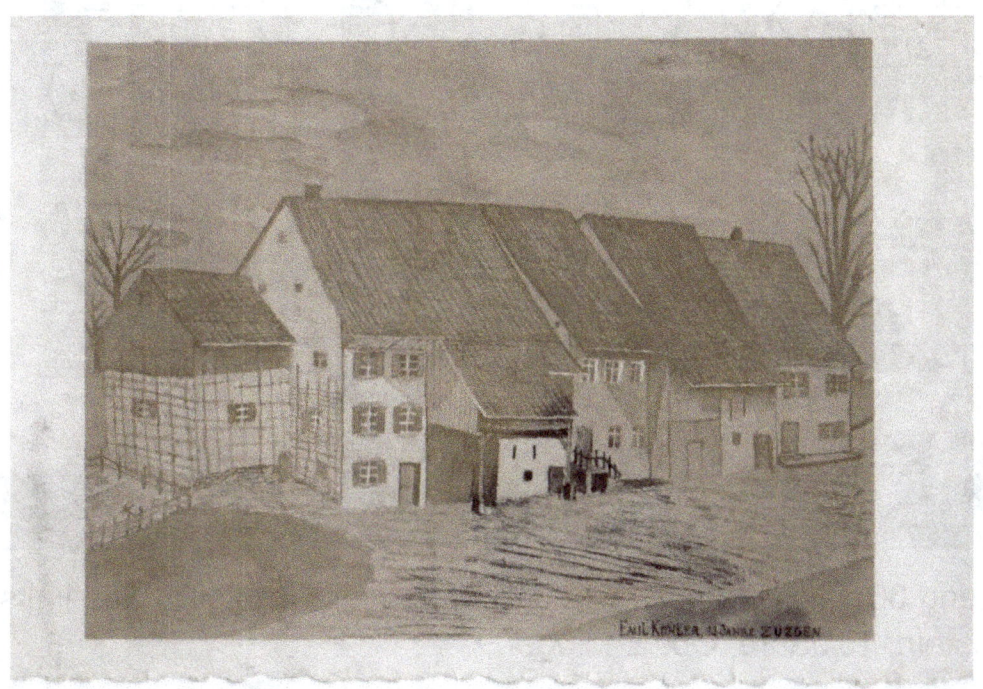

Abbildung 34. Emil Kohler, 13 Jahre, Zuzgen

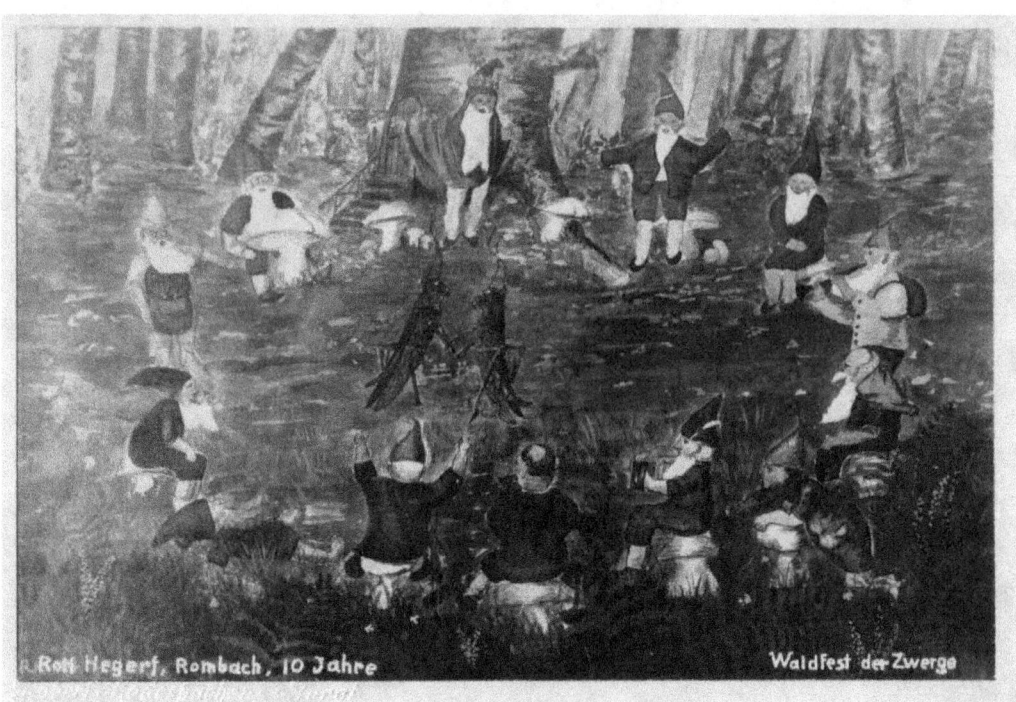

Abbildung 35. Rolf Hegert, 10 Jahre, von Rombach. Waldfest der Zwerge.

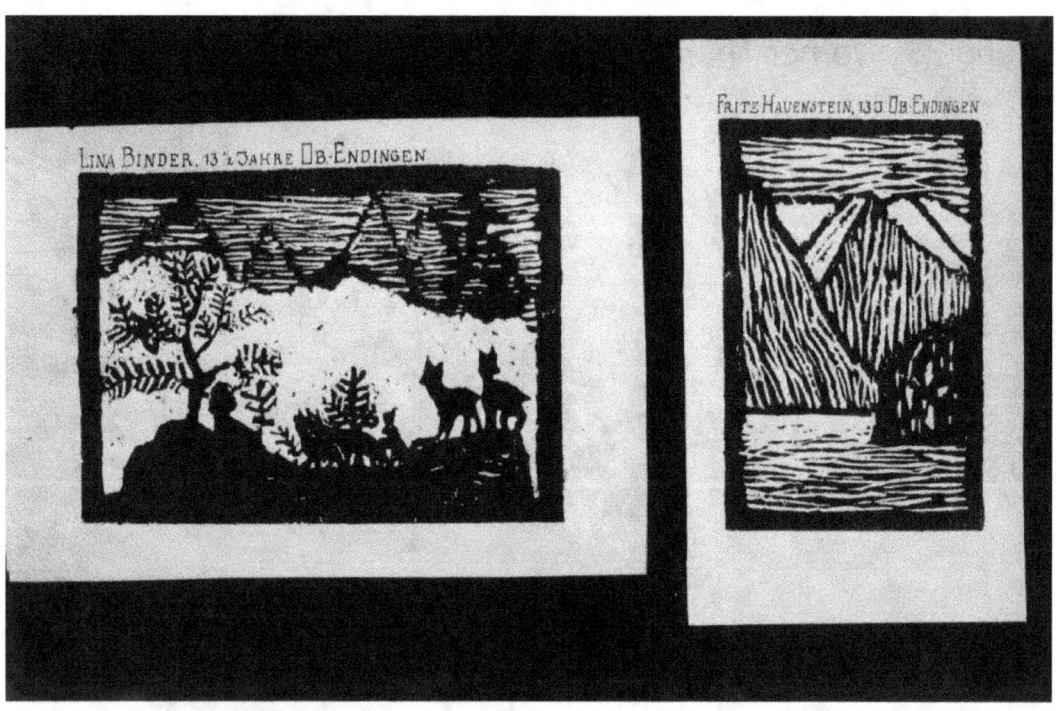

Abbildung 36. Lina Binder, 13 ½ Jahre, von Ob.-Endigen, Bild links. Fritz Hauenstein, 13 Jahre, Ob.-Endingen.

3 ERINNERUNGEN

Kinderfasnacht Turgi
BADENER TAGBLATT, D., 13.II.1923

— **Turgi.** (Korr.) Ein trüber, nebliger Februartag mit leichten Regenschauern — so hielt der Sonntag, der Tag unserer Kinder-Fastnacht, seinen Einzug. Nach langen Vorbereitungen war der Fastnachtsonntag dafür bestimmt worden, allein, als es gegen 1 Uhr ging, machte der Himmel ein so griesgrämiges Gesicht, daß man sich fragen mußte: Wird es möglich sein, das Fest abzuhalten? — Es ward abgehalten und es war gut, daß das geschah, besser als eine Verschiebung von zweifelhaftem Werte. Der Himmel hatte ein Einsehen und ohne Regen konnte der Festzug passieren. Frühling, sonniger, hoffnungsfreudiger Frühling war es, was da mit der jubelnden Kinderschar bei den Zuschauern vorüber zog. Alles klappte, dank den sorgsamen Vorbereitungen. Hübsche Kostüme, Begeisterung der Kleinen für ihre Rollen, das Ganze wie jede Einzelheit mit feinem Geschmack und kunstverständigem Sinn organisiert, so konnte der Erfolg nicht ausbleiben. Und ein ganzer Erfolg war dem Unternehmen beschieden!

An den Umzug schloß sich ein zwangloser Kinderball in der Turnhalle, wo bei fröhlichem Tanz rasch die Zeit enteilte. Eine den Kindern gebotene Erfrischung mit Tee, einer Wurst und einem Stück Brot und die schaurige Schicksalstragödie „Kaspar Larifari wird reich" mit ihren vielen komischen Momenten, im Kasperlitheater vorzüglich gespielt, brachten eine angenehme Abwechslung.

Eine Fülle von Arbeit war von den Veranstaltern des Festes zu leisten. Namentlich lastete diese Arbeit schwer auf der Seele der Veranstaltung, der Frau Marschallin des Festes, deren Namen hier zu nennen, ihre Bescheidenheit mir verbietet. Willig haben alle Mitwirkenden ihre Zeit und ihre Arbeit wochenlang zur Verfügung gestellt — den Kindern zu lieb, in der Erinnerung an die eigene Jugendzeit.

Nur eine Kinder-Fastnacht war es, die das Jahr 1923 unserer stillen Gemeinde gebracht hat, aber es war ein schöner Tag, der fortleben wird in der Erinnerung von Jung und Alt!

Abbildung 37. Würdigung der Kinderfasnacht organisiert durch Marie Meierhofer-Lang im Februar 1923. (Aufbewahrt von Tochter Emmi Maier-Meierhofer)

Der Schweizer Kamerad

1. März 1925 — Nummer 11 — 11. Jahrgang

Verlag und Redaktion, Expedition: Zentralsekretariat PRO JUVENTUTE, Abteilung «Schweizer Kamerad» (Redaktion O. Binder), Zürich 1, Seilergraben 1. — Telephon Hottingen 72.47 — Postcheck-Konto VIII 3100 — *Druck:* Buchdruckerei Th. O Studer-Schläpfer, Horgen, Telephon Nr. 28 — *Erscheint in Zürich:* Monatlich 2 mal, je auf den 1. und 15. des Monats. — Abonnements: 12 Mon. Fr. 6.—, 6 Mon. Fr. 3.—, Klassenabonnements (mindestens 10 Exemplare): 12 Mon. à Fr. 4.80, 6 Mon. à Fr. 2.40.
Alleinige Annoncenregie: ORELL FÜSSLI-ANNONCEN Zürich «Zürcherhof» und Filialen in allen grösseren Städten

Jeder nach den «Allgemeinen Bedingungen für Abonnenten-Versicherung» versicherungsfähige Abonnent des «Schweizer Kamerad» ist auf Grund genannter Bedingungen gratis gegen körperliche Unfälle versichert. Die Entschädigungen betragen: Fr. 500.— im Todesfall, Fr. 1000.— bei vollständ. Invalidität. Fr. 200.— bis 900.— bei teilw. Invalidität von 20% und darüber.

Der angehende Friedensapostel.

Fritz Maurer hat schon viel gelesen und gehört über das sog. Friedensproblem und in der Folge auch häufig und ernstlich darüber nachgedacht. Er hat dabei die feste Ueberzeugung gewonnen, dass der Weltfrieden wirklich recht erstrebenswert ist und dass es eine der schönsten Aufgaben sein muss, an der Beseitigung der Ursachen mitzuhelfen, die fortwährend noch verhindern, dass das schöne Ideal erreicht werden kann.

Allerdings hat Fritz keine Gelegenheit, sich an internationalen Abrüstungskonferenzen und Friedenskongressen zu beteiligen. Diese Erkenntnis schmerzt ihn anfangs sehr. Schliesslich findet er aber doch einen Weg, um der grossen Idee nützlich zu sein. Wie er wieder einmal tief über die Sache nachsinnt, glaubt er plötzlich etwas zu entdecken, was er bisher in der Begeisterung für das Grosse gar nicht beobachtet hatte, nämlich, dass schon in seiner näheren Umgebung eine Menge Kriegsursachen vorhanden sind — ja, dass diese sogar mitunter ihn selbst stark besetzt halten. Und es kommt fast wie eine Erleuchtung über ihn: „Will am Ende der grosse Krieg nur deshalb so lange nicht verschwinden, weil der Kampf im Kleinen so wenig beachtet wird? Würde man nicht vielleicht dem allgemeinen Frieden viel näher kommen, wenn jeder Mensch zunächst mit seinem eigenen Kriegsgeist fertig zu werden vermöchte?" Fritz wagt noch keine entscheidende Antwort auf diese Frage zu geben. Er sieht nur ein, dass er zunächst versuchen muss, seine eigenen, heimtückischen Friedensstörer los zu werden, bevor er weiter urteilen darf. Ueber einige interessante Erlebnisse auf diesem Wege zum Frieden, soll in einer nächsten Nummer des „Schweizer Kamerad" berichtet werden.

KAMERADENDIENST.

A. Antworten.

Zu Frage 30. Kam. E. T., Speicher hat sich anerboten, Birkenrinde zu besorgen.
Zu Frage 31. Kam. A. H., Zürich hat vier Sendungen Ansichtskarten von Schlössern erhalten.
Zu Frage 33. Kam. E. B, Aarau hat sich bereit erklärt, 20 Bleigiessformen zur Verfügung zu stellen.
Zu Frage 40. Eine Auskunft ist eingegangen von Kamerad H. K., Mettmenstetten.
Zu Frage 45. Kam. F. K., Aarau hat drei Angebote erhalten.
Zu Frage 49. Hier konnte die Redaktion die gewünschte Auskunft geben.
Zu Frage 51. Diesem Kameraden konnten zwei Angebote und zwei Esperantolehrbücher vermittelt werden.
Zu Frage 53. Drei Kameraden sagten ihre Hilfe zu.
Zu Frage 57. Kameradin E. F., Speicher hat uns eine Auskunft vermittelt, welche an Kam. G. D., Bern weitergeleitet wurde.

B. Neue Fragen.

Frage 58. Kam. G. L., Worb. «Wer tauscht ca. 30 Kaffee-Hag-Wappenmarken gegen Heft 1 oder 2 derselben?»
Frage 59. Kam. R. D., Lausanne. «Wer könnte mir eine ausgebrauchte Anodenbatterie verschaffen?»
Frage 60. Kam. H. H., St. Gallen. «Könnte mir ein Kamerad mitteilen, welches das grösste Kaliber der Festungsartillerie ist, und wie weit ein Geschoss vom Gotthard aus fliegen kann.»

XXXXI

Abbildung 38a. Zeitschrift Der Schweizer Kamerad

linge gewöhnlich beim Meister in Kost und Logis, das Lehrgeld beträgt dann 400—500 Fr. Der Beruf gliedert sich in drei Zweige:
Geschirrsattler, hauptsächlich auf dem Land, Kleinbetrieb herrscht vor, viele Meister arbeiten ohne Gesellen.
Reisesattler.
Autosattler. Für den letztgenannten Zweig, der die besten Arbeitsbedingungen bietet, sind die Lehrgelegenheiten selten, doch ist es möglich, von einem der andern Zweige später zur Karosserie- oder Autosattlerei überzugehen. Der Lohn beträgt in Städten Fr. 1.70—1.80 pro Stunde, auf dem Lande etwas weniger. Nicht selten sind in ländlichen Verhältnissen auch die Gesellen beim Meister in Verpflegung.

Von einem Zeichnungswettbewerb.

«Schon wieder ein Wettbewerb», wirst Du denken. «Jeden Tag fast kommt ein neuer Wettbewerb! Heute sollen wir zeichnen und malen, morgen sogar rechnen, übermorgen Rätsel lösen, Verse schmieden, photographieren, Abonnenten werben, usw. Und all das manchmal nur, um irgend einem geschäftlichen Unternehmen auf die Beine zu helfen.»

Lieber Kamerad! Diesmal stimmts nicht! *Der Zeichnungswettbewerb der Aargauerjugend* ist kein geschäftliches Unternehmen. Die Jugendfreunde, welche ihn veranstalteten, wollten da-

Abb. 1. Alte Mühle. O. B., Windisch, 14 Jahre alt.

mit kein Geld verdienen, sondern die Jugend zu deren Nutzen und Freude zum Zeichnen anregen. Leute, die der Jugend wohlgesinnt sind, spendeten Gaben und Geld in so reichlichem Masse, dass es möglich wurde, etwa 500 der besten Zeichnungen mit Preisen auszustatten.

Die grosse Zahl der Zeichnungen (über 1000), die im Verlauf eines halben Jahres in Turgi einliefen, zeugt davon, wie freudig die Aargauerknaben und -mädchen dem Aufruf zur Teilnahme am Wettbewerb Folge leisteten. Vom Seminaristen bis hinunter zum «Gvätterlischüler» hatten alle Altersstufen sich am Wettbewerb beteiligt. Ein Kollegium von Kunstfreunden und Schulmännern wählte aus den eingegangenen Zeichnungen die 500 besten aus und verteilte die Preise. Die prämierten Zeichnungen sind dann in der Folge zu einer Ausstellung vereinigt worden, welche bereits in den meisten grösseren Orten des Kantons gezeigt worden ist und überall bei Jung und Alt lebhaftes Interesse und Bewunderung geweckt hat.

Ich möchte wünschen, Du könntest mit mir einen Gang durch diese Ausstellung machen. Mit dürren Worten kann ich Dir kaum einen Begriff geben von den Schätzen, welche sie birgt. Fast eine jede Zeichnung ist ein kleines Kunstwerk, das wert ist, dass man sich eingehend mit ihm beschäftigt. — Da ist z. B. eine Bleistiftzeichnung (Abb. 1), welche eine alte Mühle darstellt und die in der Sorgfalt ihrer Ausführung lebhaft an alte Stiche oder Radierungen

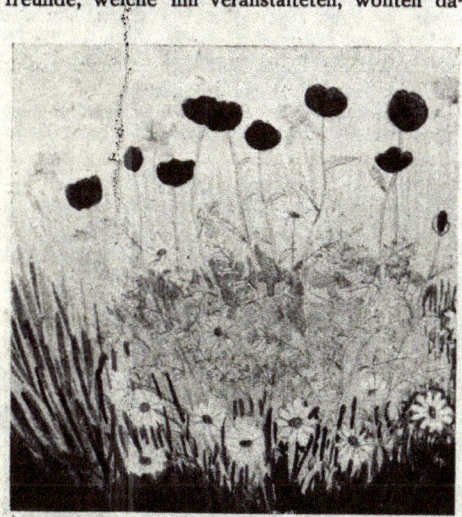

Abb. 2. Sommerblumen.
E. M., Turgi, 13 Jahre alt.

«DER SCHWEIZER KAMERAD»

Abb. 3. H. H., Gontenschwil, 16 Jahre alt.

erinnert. Nicht wahr, so fein und zart möchtest Du auch zeichnen können? Und da dieses Beet voll leuchtender Sommerblumen (Abb. 2), in dem ein paar Mohnblumen förmlich brennen, verrät als Schöpferin eine farbenfröhliche Naturfreundin. Reizen die beiden Scheerenschnitte (Abb. 3 und 4) Dich nicht, es auch einmal mit dieser Kunst zu versuchen? Schau, wie der zwölfjährige Knabe sich das Waldgespenst vorstellt, das schauerlich heulend nächtlicherweile über sein schlafendes

dabei die Mühe nicht verdriessen, denn der Erfolg kommt nicht von heute auf morgen; er will erarbeitet sein. Ich wünsche Dir zu Deinem Entschluss viel Glück und Erfolg. Vielleicht sehen wir bei einem spätern Wettbewerb etwas von Dir

R. E.

Wie man Eisen zerschneidet.

Das Eisen galt von alters her als Symbol der Festigkeit, und bis vor kurzem war es tatsächlich äusserst schwierig, ein auch nur einigermassen dickes Stück Eisen zu durchtrennen. Man musste dazu scharfe Werkzeuge benutzen und

Abb. 4. Waldgespengst.
H. H., Reinach, 12 Jahre alt.

Dörfchen reitet! An dem grotesken Schneider-Aufzug der Seldwiler aus «Kleider machen Leute» hätte gewiss niemand mehr Freude als der selige Meister Gottfried Keller selber, wenn er ihn noch sehen könnte. Wie nett und heimelig macht sich dort dieses Aargauermaitli in seiner schmucken Tracht, und wie putzig ist dieser Affe, der sein Bild im Spiegel so aufmerksam betrachtet.

Lieber Kamerad! Das sind nur wenige Proben. Bilder wie diese finden sich zu Dutzenden in der Ausstellung, und wenn Du einmal Gelegenheit hast, diese zu besuchen, so verfehle sie ja nicht. Vielleicht hast Du nun auch mittlererweile die Absicht unseres Zeichnungswettbewerbes am eigenen Leib erfahren und Lust erhalten, es diesen jungen Künstlern gleich zu tun. Lass Dich

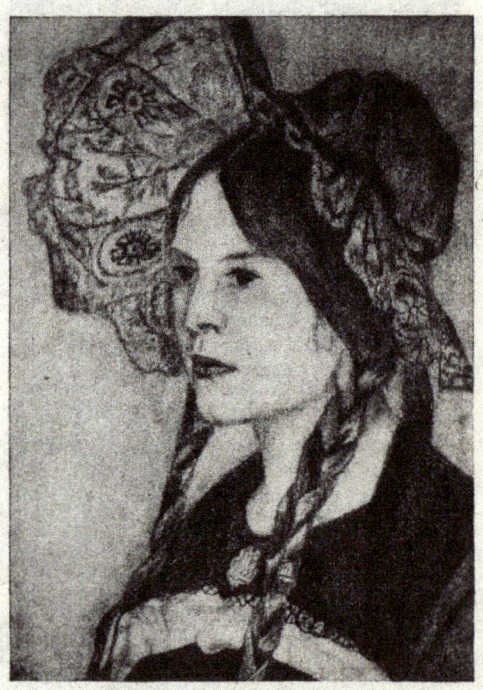

Abb. 5. Aargauermädchen.
G. H., Baden, 15 Jahre alt.

Abbildung 38c. Artikel zum Zeichenwettbewerb im Schweizer Kamerad (suite)

HEIMAT
SCHWEIZER-HALBMONATSSCHRIFT

HERAUSGEGEBEN VOM „HEIMAT"-VERLAG

Inhalt dieser Nummer:

Irma Schreiber: Das stille Feuer . . 365	H. Thurow: Im Bahnhof 382
Ulrich Amstutz: Ein Schatten . . . 365	A. Bietenholz: Im Wartsaal . . . 382
Eug. Gutermeister: Das Sicherste und Dunkelste 373	M. Bandello (Dr. W. Keller): Thomas Cromwell und der Kaufmann von Florenz 383
A. E. Ochsner: Die alte Gasse . . . 374	A. E. Ochsner: Verhöhnung 388
Fritz Müller: Giovanni dei fiori . . 374	J. G. Birnstiel: D'Störli chönd und göhnd 389
Irma Schreiber: Die Quelle des Lebens 375	
A. E. Ochsner: Rose; Das Portal . . 376	W. Schmid: Die Revolution des Herzens 389
J. Bührer: Von der neuen Eidgenossenschaft 377	

Illustrationen:

Willi Wenk: Thunersee mit Stockhorn . 366	E. van Muyden: Pferdediebe in der Campagna 378/379
— Thunersee 369	Willi Wenk: Umzug 380
— Der Gotenburgerhafen . . . 370	— Wartezimmer 383
— Die Brücke 372	Frühling bei Luzern 387
— Der Wasserfall 375	Meierhofer-Lang: Staren . . . 389
— Waldfeuer 377	

Kochfett Viola Vertrauensmarke

Jahres-Kollektiv-Abonnement Fr. 10.— (mindestens 2 Exemplare).
Einzel-Abonnement für 3 Monate Fr. 3.—, für 6 Monate Fr. 6.—, für 12 Monate Fr. 12.—

VERLEGER ASCHMANN & SCHELLER / ZÜRICH 1

Nr. 14 V. Jahrgang 30. April 1925

Abbildun 39a. Zeitschrift Heimat

D'Störli chönd und göhnd
Von J. G. Birnstiel
Toggenburger Dialekt

Wo d'Störli cho send ame sonnige Tag,
Wo sie gschnäbelet händ im Birebomm
Ond zwitscherlet ond Nestli bauet,
Isch mr gsy, i heb en schöne Tromm.
Ha gjuchzet ond bläägget vor Luft ond
 Weh.

Das macht — i ha de Früehlig gseh.

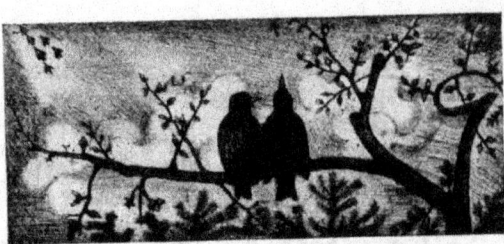

Staren. Nach Radierung von Meierhofer-Lang

Do chorzli händs wieder e Chirchhööri gha.
Wie het's doch gruuschet wo's agschwirret send.
Wie händ's in de Zwyge proleetet ond grüeft,
Die Storevätter ond d'Müetter ond d'Chend.
Sie händ de Plan zor Abreis' gmacht
Ond tue, as wöttet's no fort i dr Nacht.

De Weg het mi det obers Rainli gfüehrt.
Ha nüt verstande vo dem tuusige Gschwätz.
E Stimm aber het mr ganz liseli gseit:
„O jeegerli, sie göhnd — jetz ischeses lätz!"
's het mi gfröst'let — ond tuuch ond muusbeialei
Oeber abgmähti Wiese töseli langsam hei.

Die Revolution des Herzens
Von Werner Schmid

Dieses Frühjahr fand in Zürich endlich ein Drama den Weg auf die Bühne, das zu hören die Oeffentlichkeit schon längst ein Recht gehabt hätte, das Schweizerdrama Felix Moeschlins „Die Revolution des Herzens". Während dem Weltkrieg, 1917, entstand diese machtvolle Anklage gegen unsere mit Falschheit und Lüge, Heuchelei und Mißgunst, Haß und Gewalt durchtränkte Zeit, diese Verdammung unserer Scheinmoral, unseres hohlen Staatsideals, unserer Staatsmoral.

Aber nirgends in diesem Drama wird eine Brandrede gehalten gegen all diese Uebelstände. Mit der mutigen Tat zieht Franz Klinger, der Held des Stückes, zu Felde. Langsam erkennt er sich selbst, erkennt er die wahre und letzte Aufgabe jedes Menschen: alles von sich zu tun, was nicht Liebe ist. Das spricht sich so leicht aus, schreibt sich so leicht hin. Wer von uns weiß, wie schwer es ist? Wer hat es schon versucht? Und doch müssen wir es alle tun, müssen es zu tun versuchen, wenn wir nicht im Sumpf althergebrachter und verlogener Gewohnheiten ersticken wollen. Franz Klinger tut es. Die Liebe zu einer Filmschauspielerin weist ihm den Weg. Den Weg zu sich selbst. „Die Hauptsache ist ja nicht, wie sie ist, sondern was ich bin, wie ich bin." Mühsam kämpft er sich durch, durch den Wust falscher Vorurteile. Seinen Reichtum tut er von sich, um armen Kindern zu helfen, seinen Rock schenkt er vom Leibe weg einem Evakuierten. Gegen den Krieg lehnt er sich auf, seine früheren Ungerechtigkeiten und Roheiten sucht er gut zu machen, seine Waffen zerbricht er, als er im Grenzdienst von ferne einer Schlacht zwischen Deutschen und Franzosen zusieht. „Nur die Liebe kann den Krieg beenden, nicht Gewehre und Kanonen. Und wenn wir Schweizer nicht Europa mit unserer Liebe überschwemmen, wer sonst soll es denn tun?" Muß nicht dieser Ausspruch heute, beinahe ein Jahrzehnt nach dem Weltkriege, uns als eine furchtbare Anklage erschüttern? Haben wir nur Europa mit unserer Liebe überschüttet? Und weiter: „Die andern gießen aus ihren Glocken Kanonen, wir wollen aus unsern Kanonen Glocken gießen. Kinder sollen unsere Grenzen bewachen, Blumen in den Händen." Haben wir uns zu dieser Kraft durchgerungen?

Mit ungeheurer Kraft streift dieser tätige Verkünder einer tätigen Liebe alles von sich und findet so den Weg zur höchsten und stärksten, zur einzigen, wahrhaft schöpferischen Macht, die in uns allen wohnt: zur reinen Menschenliebe.

Es ist ein großes Glück, daß wir dieses Drama besitzen, ein großes Glück, daß immer und immer wieder Menschen aufstehen, uns diesen letzten Sinn unseres Lebens zu verkünden. Aber ein noch größeres Glück wäre es, wenn wir alle, alle ohne Ausnahme diese Lehren in die Tat umsetzen würden. Wie unendlich viel bleibt uns doch noch zu tun: in uns, in der Familie, im Staat! Wir wollen es nie mehr vergessen: „Liebe ist Verpflichtung zum Höchsten und Letzten."

Abbildung 39b. Radierung Staren von Marie Meierhofer-Lang, mit schweizerdeutschem Gedicht-

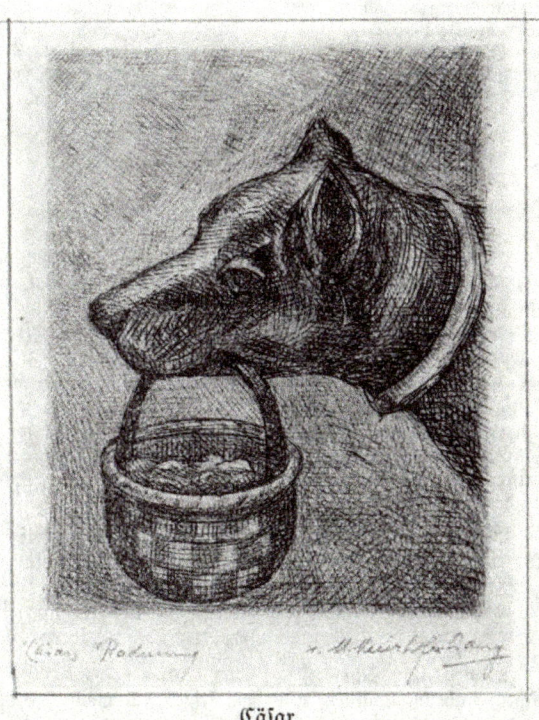

Abbildung 40a. Zeitung Tierfreund mit Familienhund Cäsar, Radierung von Marie Meierhofer-Lang

Cäsar.

Zu vorstehendem Bilde.

Cäsar — alter biederer Kunde,
Laß' ein Lob aus meinem Munde
Dir noch einmal wohlgefallen;
Uebers Grab hin soll dirs schallen:
Hast dein Wächteramt versehen
Mit fast menschlichem Verstehen.
Warst auch Bote unsrem Hause,
Holtest, was zum Mittagsschmause
Deine Herrschaft sollt' erlaben:
Brot und Fleisch und andere Gaben.
Trugst im Korb sie frei und offen;
Nie doch wardst du drob betroffen
Eignen Hungers zu gedenken,
Dich ein bißchen zu beschenken,
Für gehabte Liebesmühen
Vorab etwas zu beziehen.
Wahrlich, dir ist es gelungen,
Hast dich mannhaft selbst bezwungen,
Manchen, der sich selbst nicht zähmet,
Durch dein Vorbild arg beschämet,
Und in braven Hundetaten
Edelsinn und Mut verraten.
Was uns ganz besonders freute:
Hatt'st ein Herz für kleinste Leute.
Kindlein, selbst mit Spaß und Tücken,
Durften dir zuleibe rücken.
Trugest, was dir war beschieden,
Bärbeißfröhlich und zufrieden.
Menschenkenner bester Sorte
Jederzeit, an jedem Orte,
Warst du auch; du rochest Seelen,
Tat'st im Urteil selten fehlen.
Standest oft auf deiner Brüstung,
Heiß in sittlicher Entrüstung.
Konntest Falsche grimmig hassen,
Wagtest auch mal anzufassen.
Hattest Dankbarkeit und Treue,
Altbewährt' und immer neue.
Zähltest niemals zu den Nullen,
Trotz gewisser Hundeschrullen.
Warst vom Kopf bis End' des Schwanzes
Vollpersönlich und was Ganzes.
Gäb' es überm Weltgetümmel
Einen lichten Hundehimmel,
Cäsar, — dir wollt ich ihn gonnen,
Müßt'st dich wohlig darin sonnen!

J. G. Birnstiel.

Drei Bitten.

Eine Phantasie.

Vor dem erhabenen weißen Trone des Allmächtigen standen die Geister dreier für die Unsterblichkeit Neugeborener. Sie gingen mit sich zu Rat, welcher Art ihre Beschäftigung, Vorrechte und Tätigkeit in ihrem neuen Leben sein sollte. Auf einen Wink des Erzengels trat der Erste vor und sprach also: „Verleihe mir jene Kraft und Gewalt, welche das Hirn des Erfinders und des Mannes der Wissenschaft erfüllt. Gewähre mir, daß ich mit ihnen verweilen darf in ihren Laboratorien, daß ich die Luft und das Wasser beherrschen lerne, und daß ich die Elemente bezwinge und dem Willen des Menschen unterjoche!"

Der Zweite trat vor, neigte sein Haupt und sprach also: „Herr, verleihe mir die Begeisterung des Künstlers, des Poeten, des Musikers, daß ich die Hand des Malers und Bildhauers führe, daß ich mit dem Dichter schweife in das Traumland der Rosen und Lilien, daß ich dem Herzen des Musikers solch himmlische Töne und Lieder entlocke, daß sie alle Hörer mit Lust und Freude erfüllen. Ich möchte Freude und nichts als Freude in die Herzen der Menschen pflanzen!"

Weiter entfernt kniete der Dritte und sprach also mit vor innerer Erregung zitternder Stimme: „Herr, gewähre mir die Bitte, daß ich Beschützer und Wächter sei für alle freundlosen Tiere. Allmächtiger Vater, sende mich in die Schlachthäuser, daß ich dort den vielfachen Schmerz und das Entsetzen deiner Geschöpfe, bestimmt zu des Menschen Nahrung, mildere und besänftige. Ich möchte bekämpfen die unersättliche Gier des Jägers, der dem Leben des Wildes unbarmherzig nachstellt. Laß

Abbildung 40b. Gedicht zur Radierung des Familienhundes Cäsar von MML

> TURGI, den 5. Juli 1925.
>
> P. P.
>
> Wir danken tiefbewegt für die vielen Zeichen der Teilnahme, welche uns erwiesen wurden bei dem tragischen Hinschiede unserer lieben, unvergeßlichen Gattin, Mutter, Schwester, Schwägerin und Tante
>
> **Frau Marie Meierhofer**
> **geb. Lang**
>
> so namentlich für die feingefühlten Trostesworte des Herrn Pfarrer Merz aus Rein und des Herrn Dr. Eichenberger, Bezirkslehrer in Turgi, für die ergreifend schönen Grabgesänge des Männerchors Turgi-Vogelsang und der Bezirksschüler, für die herrlichen Blumenspenden und das große Trauergeleite, sowie für alle übrigen zahllosen Kundgebungen des Mitfühlens und der Sympathie. Sie sind uns ein Trost in unserem schweren Leid und geben uns die Gewißheit, daß der gute Geist der teuren Verstorbenen fortleben wird als Vermächtnis für alle, die sie im Leben gekannt und geliebt haben.
>
> Für die trauernden Hinterlassenen:
>
> Albert Meierhofer-Lang und Kinder.
> Damian und Berta Lang-Béguin und Kind.
> Willy und Klara Lang-Heidelberger und Kind.

Abbildung 41. Danksagung der Familie Meierhofer-Lang.

Eine Broschüre im Privatarchiv Meierhofer, Genf, enthält den Nachruf von Pfarrer Merz, Kirche Rein, der Marie Maierhofer-Lang sehr nahe gestanden hatte, und sie wohl am besten kannte und verstand. Der originale Text des Nachrufs, der noch in altdeutscher Druckschrift geschrieben ist, befindet sich im Annex 2. Hier wird er in moderner Druckschrift wiedergegeben. Es ist ein sehr schöner Text, der alles sagt, was es zu Marie Meierhofer-Lang zu sagen gibt, und er soll so den Abschluss bilden zu diesem dritten und letzten Buch über die vergessene Malerin Marie Meierhofer-Lang.

Abbildung 42. Titelseite der Erinnerungsbroschüre an Marie Meierhofer-Lang.

TRANSKRIPT DER GRABREDE VON PFARRER MERZ IN DER BROSCHÜRE « ERINNERUNG AN MARIE MEIERHOFER-LANG 1884-1925 », am 29. Juni 1925.

Rede von Herrn Pfarrer Merz in Rein

Liebe Leidtragende !

Liebe Trauergemeinde !

Mitten im Leben sind wir vom Tod umfangen – diese Wahrheit kommt uns an diesem Grabe erschreckend zum Bewusstsein. Erst noch mitten im Wirken und Tun, erst noch mutvoll das Leben bejahend und heute – tot.

Wenn auch oft der Tod das grosse Rätsel ist, das wir nicht zu erkennen vermögen, so wissen wir von diesem Tod, dass er für uns, für viele, ein herber, schwerer und schmerzvoller Verlust ist. Dem Gatten ist die liebe Gattin geraubt, den Kindern die für sie sich aufopfernde Mutter und Erzieherin, den Brüdern die einzige Schwester, der Jugend die Beschützerin und Vorkämpferin und all denen, die das Schöne lieben, eine bereitwillige und immer vorwärts schreitende Mitkämpferin.

Frau Marie Meierhofer-Lang wurde in Baden am 23. Mai des Jahres 1884 geboren als Tochter des Damian Lang und der Maria Verena Lang geb. Blum. Ihre schöne Jugendzeit durfte sie im Heim ihrer Eltern erleben, wo sie mit ihren beiden Brüdern Damian Lang und Willy Lang aufgewachsen ist. In ihrer Heimatstadt Baden durchlief sie als intelligentes Mädchen die Primar- und Sekundarschule.

Da in ihr früh die Liebe zur Schönheit, die Liebe zur Kunst erwacht war, durfte sie schon mit 18 Jahren in der Kunststadt München ihren Studien obliegen. Nach Hause zurückgekehrt, half sie im grossen elterlichen Geschäft, in dem sie die eigentlich treibende Kraft und die Seele des Ganzen gewesen ist. Bis zu ihrer Verheiratung blieb sie im elterlichen Hause.

Mit 24 Jahren hatte sie sich im Jahre 1908 mit Herrn Direktor Albert Meierhofer in Turgi verheiratet. Gleich zu Beginn der Ehe wartete ihr die schöne Pflicht, den einzigen Sohn aus erster Ehe ihres Gatten, Hans Meierhofer, zu erziehen. Ihr sind m Laufe ihrer Ehe 4 Kinder geschenkt worden: Marie, Emma, Albertine und Robert.

Der einzige Knabe ist in frühester Jugend durch einen schweren Unglücksfall entrissen worden. Dies Leid um ihren einzigen Sohn hat sie zeitlebens begleitet. Und um dieselbe Zeit verlor sie ihre beiden lieben Eltern.

Aber die Arbeit für ihre Familie, das opferfreudige Wirken für ihre Kinder liesss sie weiter kämpfen und arbeiten. Und wie viel hat sie in ihrem Leben gewirkt! Es gibt wohl nur wenige Frauen, die mit einer solchen Lebendigkeit über den engen Wirkungskreis der Familie hinauswirken wie die liebe Verstorbene. Neben der Aufgabe, die ihr in ihrem Heim gestellt war, hatte sie immer Zeit für alles Gute und Schöne in der Gemeinde.

Vorerst hatte sie uns erfreut mit ihren Radierungen, den Bildern und den kunstgewerblichen Arbeiten. <u>Die Kunst - die war ihre zweite Heimat</u> geworden, im Reiche der Schönheit schuf sie sich eine bessere Welt, als

wir sie alltäglich vor uns sehen. Mit den besten Künstlern im In- und Ausland stand sie in regem geistigen Verkehr. Auch während des geplanten Pariseraufenthaltes, der durch den jähen Tod nicht mehr zur Ausführung kommen konnte, wollte sie bei ihrem Lehrer Léon wiederum Stunden nehmen, um sich in ihrer Kunst zu vervollkommnen.

Auch hat sie in letzter Zeit ihre Arbeiten einem weiteren Publikum in Baden, Aarau und Bern durch Ausstellungen zugänglich gemacht. Berufenere mögen über ihre Art und die Bedeutung ihrer Kunst urteilen. Wir alle sehen sie, wie sie in ihrer Liebe zur Natur in unserer Heimat gezeichnet und gemalt hat, wie sie die lieben Stätten unseres Dorfes und der Nachbardörfer aufgesucht hat, um dann die geschauten Bilder mit ihrem Griffel in die Platte einzugraben.

Neben der grossen Freude an Kunst und Natur beseelte sie die <u>Arbeit für die Jugend</u>, die Arbeit für Schule und Erziehung. Wo es um ein Kind ging, wo es um die Jugend ging, da setzte sie sich mit allen Kräften ein. Ihr Mütter, die ihr hier am Grabe steht, nehmt euch ein Beispiel an ihr. Wie hat sie ihre eigenen Kinder auf alles Schöne aufmerksam gemacht, sie ins Reich der Töne und Farben eingeführt, mit ihnen die Schulaufgaben besprochen, damit einst tüchtige und selbstständige Menschen aus ihnen würden.

Aber auch die Jugend unseres Dorfes, die Jugend der Kirchgemeinde Rein, ja die Schuljugend des Aargaus durfte erfahren, welch eine Liebe für die Jugend von der Verstorbenen ausgegangen ist. Mit welch organisatorischer Fähigkeit hat sie in den Jahre 1923/24 den aargauischen Zeichenwettbewerb durchgeführt. Nur wer mit ihr arbeitete, konnte ermessen, welch grosse Arbeit sie zu bewältigen hatte. Die grossangelegte Idee und die Ausstellungen in Baden, Brugg, Laufenburg, Rheinfelden, Zofingen, Aarau, Reinach, Wohlen waren zum grössten Teil ihr Werk.

Als die Arbeit zu Ende war, war sie von einer frohen Zuversicht erfüllt, dass nun in der kommenden Generation mehr Sinn für das Schöne erwachen werde, so schrieb sie mir eines Tages; «Sicher wird man nach Jahren in der kommenden Generation mehr Sinn für Kunst und Religion finden.»[7]

[7] Kommentar der Autorin : Leider hat sich diese Hoffnung nicht erfüllt : die Malerin Marie Meierhofer-Lang und der Zeichenwettbewerb für die Aargauer Jugend wurden nach ihrem Tod vergessen.

Als wir vor einiger Zeit mit unserer Jugend das Spiel vom «verlorenen Sohn» in der Kirche in Rein darstellten, da hat sie wieder in derselben opferfreudigen Art und Weise mitgearbeitet.

Und wie oft ist sie zu unserer Kirche hinaufgepilgert – die sie so schön gezeichnet hat [8] - um unter der Kanzel das Wort der Heiligen Schrift zu hören und um mit ihren Gaben den Armen zu gedenken.

Was ihr aber vor allem zu Ehren gesagt werden muss, sie hatte immer eine tiefe Achtung vor jedem Arbeiter, vor jedem Menschen, der sein Brot redlich verdient. Es war immer eine Freude zu hören, mit welcher Ehrfurcht sie von den Arbeitern im Geschäft ihres Mannes geredet hat. Nichts war ihr so zuwider, wie die Verletzung der Menschenwürde, über nichts konnte sie sich so empören, wie über die Missachtung der einfachen Menschen.

Wer sie gekannt hat, der weiss, wie mutig sie durchs Leben geschritten ist; sie hat das Leben in seiner ganzen Schönheit bejaht, sie hat auch jede Neuerung und jeden Fortschritt freudig begrüsst, sie war nicht die Frau einer alten Zeit, sondern ein Vorbild und eine Vorkämpferin für ein neues Frauenideal. Vielleicht sagt am beste ein von ihr selbst geschriebenes Wort, wer sie gewesen ist, ein dankbares Wort, das sie in schweren, leidvollen Stunden aufgeschrieben hat:

«Ich danke Gott, dass er mir so liebe Kinder, liebe Freunde, die Kunst und die Natur geschenkt hat, denn damit schaffe ich mir eine schöne Welt.»

Und nun soll dies reiche Leben nicht mehr sein? Wie kurz ist doch jedes Leben, das in schöner Arbeit gelebt wurde. Und dazu dies tragische, furchtbare Ende. Erst noch hatte sie von Bern aus im Flugzeug ihre erste Fahrt über den Niesen und das Stockhorn ausgeführt und kam nach Hause zurück mit grosser Begeisterung über die neue Errungenschaft des menschlichen Geistes erzählend und sich kindlich daran erfreuend. Ein Glücksgefühl sondergleichen erfüllte sie.

Nun wollte sie, von dieser ersten Fahrt begeistert, am letzten Freitagnachmittag ebenfalls im Flugzeug nach Paris verreisen, um ihre älteste Tochter Marie nach Beendigung ihrer Studien nach Hause zu holen. Diejenige Seele, die sie am besten verstanden hat und die ihr vielleicht am nächsten gestanden ist, hat sie nach Basel begleitet und musste ihren Tod mitansehen. Auf dem Flugplatz Birsfelden bestieg sie

[8] Anner, Beatrice Maier. *Die Malerin Marie Meierhofer-Lang 1884-1925,* Abbildung 64a und 66a.

das Flugzeug einer französischen Fluggesellschaft. Kaum hatte sich dasselbe ein paar Meter vom Boden erhoben, als es bei einer Kurve seitlich zu Boden glitt und beim Aufprall auf die Erde Feuer fing und verbrannte. Der einzige Passagier war unsere liebe Frau Meierhofer.

Ob sie das Opfer eines leichtsinnigen Piloten oder das Opfer unserer Technik geworden ist, darüber zu urteilen ist hier nicht der Ort. Wohl könnte man all den neuen Erfindungen gram werden, weil sie uns einen solch wertvollen Menschen geraubt haben. Trotz all der neuen Fortschritte unserer so weisen Zeit, das Höchste ist und bleibt das Menschenleben, die menschliche Seele!

Da wo der finstere Tod in unser arbeitsfrohes Leben hineinschreitet, da verstummen die menschlichen Errungenschaften. Vor der Majestät des Todes muss auch der stolzeste Mensch stumm und stille werden. Tod, wie bitter bist Du, wie herb, wie grausam, wie grausam, wie unerbittlich! Ist es uns nicht erlaubt, uns zu empören über das traurige Schicksal, ist es uns nicht erlaubt zu fragen, warum musste gerade dieser Mensch von uns gehen, der so vieles noch hätte leisten können?

Warum musste die Mutter von ihren Kindern, die Gattin von ihrem Gatten weg? Warum ist die Wohltäterin für unser Dorf euch geraubt worden? Warum – warum? Das ist das bekannte Wort, das bekannte «warum», das uns nicht beantwortet wird. – Wo finden wir aber den Trost der uns dies schwere Leid überwinden hilft?

Ihr Lieben, die ihr um die Verstorbene trauert, bedenkt, dass auch wir alle dem Gesetz der Vergänglichkeit unterworfen sind, dass auch uns allen die Stunde des Todes wartet. Aber im «Glauben» haben wir die Zusicherung, dass der Tod nicht das letzte Wort hat. Wohl vergeht alles Sichtbare, wohl vergeht die Gestalt, die uns so viel Liebes getan – aber unvergänglich wirken alle ihre Worte, all ihre herrlichen Werke und Taten. Der Geist erst, der trotzt allem Tod und ist mächtiger als alle sichtbaren Dinge.

Das Schicksal aller sichtbaren Welt ist es, dass sie früher oder später dem Tod in die Arme fällt, das Schicksal der geistig-seelischen Welt ist es aber, dass sie ewig bleibt. Wer nur die sichtbare Welt gekannt hat, wird mit ihr untergehen, wer aber in seinem Leben den Zugang zu den geistigen Welten gefunden hat, den wird der Tod nicht schrecken, denn über dessen Grab leuchtet das immerwährende neue Leben.

Deshalb konnte sich der heilige Franz von Assisi zum «Bruder Tod» bekennen. Als er seinen schönen Sonnengesang dichtete, als er den

Schöpfer in all seinen Geschöpfen lobte, in der Sonne, im Mond und den Sternen, im Feuer und Wind, in den Menschen und der Mutter Erde in ihrer Pracht und Schönheit, da schwingt er sich hinauf zu jenem Glauben, wo der Tod ihm nicht mehr als finstere Macht, sondern als Bruder entgegenkommt.

«Gelobt sei Gott durch unseren Bruder,

Dem kein Mensch entrinnen kann»

Und jetzt all Ihr Leidenden, all ihr, die ihr der Verstorbenen nahe gestanden seid – ich rede wohl im Namen der Toten – wenn ich euch auffordere, dadurch euer Leid zu überwinden, dass ihr in ihrem Sinne in eurem Leben arbeitet.

Denket wie sie an unsere heutige Jugend, damit sie in edlem Geiste erzogen werde, denken wir sie sie an die Armen und Notleidenden dieser Erde, freut euch wie sie an den Schönheiten des Lebens und im Reiche der Kunst und gedenket des frommen Wortes:

«Wie am Kreuz die Tränen fliessen

Still und sanft und gottergeben,

werden uns dem Grabe spriessen

Rosen, die das Kreuz umwehen.»

Auf dem Friedhof in Turgi, den 29. Juni 1925

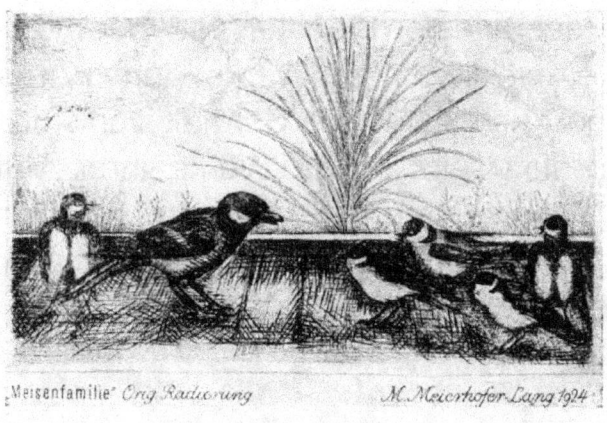

Abbildung 43. «Meisenfamilie.» Orig. Radierung. M. Meierhofer-Lang 1924.

EPILOG

Wir schreiben das Jahr 2024 und es sind somit 99 Jahre her, dass die Malerin Marie Meierhofer-Lang auf dem Weg nach Paris in einem Kleinflugzeug am Flugplatz Birsfelden, gleich nach dem Start, abgestürzt und verbrannt war. Paris war für die Künstlerin zu einer zweiten Heimat geworden, ein Paradis, wo sie sich ausgebildet hat und sich mit anderen Künstlern austauschen konnte.

Mit ihrem Absturz verschwanden alle Spuren zu Marie: nicht einmal ihr Grab war auffindbar. Zum Familiengrab Meierhofer auf dem Friedhof Turgi ist sie nie beigefügt worden, wahrscheinlich weil die ihr bereits älterer Ehemann Albert Meierhofer, nun Witwer mit 4 Kindern, total mit diesem tragischen Unfall überfordert war. Schon seine erste Ehefrau, Emma Brodbeck, hatte er wegen ihrem Brustkrebs verloren als der 1900 geborene Sohn Hans noch ein Kind war, und nun blieb er wiederum alleine zurück, dieses Mal mit den drei minderjährigen Töchtern Marie/Maiti, Emma und Albertine/Tineli.

Auch die künstlerischen Werke von Marie Meierhofer-Lang gingen durch die Familiendramen grösstenteils verloren, denn es fehlten die Mittel und der Platz um sich um ihre Skizzenbücher, Radierungsplatten und Bilder zu kümmern. Die drei Töchter wurden wenig später, 1931, nach einem weiteren tödlichen Unfalls ihres Vaters, verarmte Vollwaisen, und hatte Wichtigeres zu tun, als um sich um die Bilder ihrer Mutter zu kümmern. Es grenzt somit an ein Wunder, dass dennoch Einiges von ihrem Werk gerettet werden konnte, auch mit Hilfe von Dr. phil. Marco Hüttenmoser,[9] einem Mitarbeiter der ältesten Tochter Dr. med., Dr.. phil. hc. Marie Meierhofer, der vermutlich einige Werke dem Aargauer Staatsarchiv übergeben hat, und auch dank der Sorgfalt von Tochter Emmi Maier-Meierhofer, welche ihrerseits einige Werke ihrer Mutter aufbewahren konnte, die sich jetzt im Meierhofer Privatarchiv Genf befinden. Eine einzige kurze Biographie von Marie Meierhofer-Lang im Internet, auf der Webseite Kunstbreite[10] wird hier herzlich verdankt.

[9] Hüttenmoser, Marco und Kleiner, Sabine. *Ein Leben im Dienst der Kinder. Marie Meierhofer, 1909-1998.* Hier+Jetzt, Verlag für Kultur und Geschichte, Gmbh Baden, 2009.

[10] Marie Meierhofer-Lang (1884–1925) (kunstbreite.ch)

ANNEX 1: ZEICHENWETTBEWERB

Kopien von vier administrativen Dokumenten zur Organisation des Zeichenwettbewerbs für die Aargauer Jugend 1924, alle von Marie Meierhofer-Lang als Präsidentin unterschrieben; sie sind hier gezeigt, um die Dynamik und gute Verwaltung dieses Anlasses zu zeigen.

Zeichnungs-Wettbewerb
für die Aarg. Schuljugend
Zentralstelle Turgi

Turgi, den 21. Juni 1924.

Geehrte Herren!

Prämierung.

Die Zentralstelle Turgi hat sich entschlossen, in Anbetracht der vielen eingegangenen Kinderarbeiten davon 300 Stück inklusive der gemeldeten und gestickten Taschen zu prämieren.

Wir bitten die Herren der Jury, bei der Prämierung sich immer von der Überlegung leiten zu lassen, dass hinter jeder Arbeit ein Kind steckt, welches sein Möglichstes und Bestes von sich gab, gleichgültig, ob die Ausführung in der Schule, zu Hause, im Freien u.s.w. geschehen ist.

Gabenverteilung.

Die Veranstalter des Zeichenwettbewerbes hoffen in den nächsten Wochen die Verteilung der Naturalgaben unter dem Vorsitze unseres Gabenverwalters Herrn Pfarrer Herz in Tein, in die Hand nehmen zu können; dazu laden wir die Herren der Jury herzlichst ein. Wir werden unser Möglichstes daran setzen, bei der Verteilung gerecht zu sein.

Namennennung der Prämierten.

In den Tagesblättern werden wir die Namen der erstprämierten Kinder veröffentlichen.

Ausstellung.

Bereits hat sich der aargauische Verband für Frauenfragen in Baden an unsere zukünftige Ausstellung beworben und hoffen wir auch, dass wir in Brugg, Aarau, Rheinfelden, Laufenburg, Bremgarten, Turgi und anderen Orten ausstellen können und bitten um Ihre gefl. Mitwirkung.

Den Zweck unseres Wettbewerbes

haben wir insofern dadurch erreicht, dass die Aufmerksamkeit der Kinder in hohem Masse auf den Wert des Zeichnens gelenkt wurde.

Erzieher, Lehrer, Mütter

sollen durch unsere Ausstellung noch mehr sich der

./.

Zeichnungs-Wettbewerb
für die Aarg. Schuljugend
Zentralstelle Turgi

Verehrte Kinder- und Kunstfreunde
von Turgi.

Um unsere aargauische Schuljugend zeichnerisch auf unsere schöne Heimat aufmerksam zu machen, haben wir im ganzen Kt. Aargau einen Zeichenwettbewerb eröffnet. Turgi wurde von bewährten Zeichenlehrern als Zentralplatz erwählt, und wir freuen uns darüber; wird doch dadurch auch hier die Freude und das Interesse an dieser schönen Kinderarbeit erweckt.

Alle eingelaufenen Arbeiten werden durch eine Jury von Fachleuten unter dem Vorsitze von Herrn Emil Anner, Radierer, Brugg geprüft, beurteilt und hervorragende Arbeiten durch Preise belohnt, und durch Ausstellungen der Oeffentlichkeit zugänglich gemacht.

Um aber 100-300 gute Arbeiten mit Preisen belohnen zu können, bedürfen wir noch der Unterstützung aargauischer Kinder- und Kunstfreunde. Wir sind natürlich sehr dankbar für jede Gabe, sei es in Bar oder Natura. Sie können sicher sein, dass damit manch Kinderherz erfreut wird.

Indem wir auf Ihr Wohlwollen und Interesse an unserm Kinderwerke hoffen, danken wir Ihnen zum Voraus.

Der Aktuar: Der Kassier: Für den Zeichenwettbewerb
 der aargauischen Schuljugend
 Präs. Frau Meierhofer-Lang

Zeichnungs-Wettbewerb
für die Aarg. Schuljugend
Zentralstelle Turgi

- 2 -

Kinderzeichnung annehmen lernen und der jungen Generation das Schöne und Gute in der Kunst zeigen, damit sie auch im späteren Leben den Wert eines guten Bildes schätzen können.

Vortrag an der Ausstellung.

Bereits haben wir bei einem Mitglied der Jury das Abhalten eines Vortrages über das Kinderzeichnen im Alter von 5-16 Jahren vorgeschlagen und es würde uns freuen, wenn dieser, verbunden mit der Ausstellung, verwirklicht würde.

Wir sagen Ihnen nun vorläufig noch den besten Dank für die prompte Mitwirkung. Möge unser Gedanke, das Schöne und Gute beim Kinde zu erwecken, Früchte tragen.

Hochachtend grüssen Sie:

Für die Zeichenwettbewerber:

Der Aktuar: Die Präsidentin:
 Meierhofer-Lang

Zeichnungs-Wettbewerb
für die Aarg. Schuljugend
Zentralstelle Turgi

ZEICHENWETTBEWERB

für die Aargauische Schuljugend

Es ist wohl angezeigt, auf die bevorstehenden Frühlingsferien hin noch einmal an diesen Wettbewerb zu erinnern. Da nun der Gabentisch so reich ausgestattet ist, wird es gewiss auch den jungen Künstlern nicht an der Unternehmungslust fehlen. Im Interesse der obern Volksschulklassen, die besondere Arbeitsfreude zeigen, wurde in Einverständnis mit der Vorstände der Jury die Zahl der Kategorien für die Preisverteilung um eine vermehrt. Sie lauten nun wie folgt:

1. Kategorie Schüler von 7-9 Jahren
2. " " " 9-12 "
3. " " " 12-14 "
4. " " " 14-16 "
5. " " " 16-18 "

Wir erinnern daran, dass die Arbeiten, auf Karton aufgezogen, mit genauen Namen, Alter, sowie einer Beglaubigung der Eltern oder des Lehrers versehen, bis Ende Mai eingesandt werden an die

Zentralstelle Turgi

ANNEX 2 : ERINNERUNGSSCHRIFT

Erinnerung

an

Frau Marie Meierhofer-Lang

1884 – 1925

Rede von Herrn Pfarrer Merz in Rein.

Liebe Leidtragende!
Liebe Trauergemeinde!

Mitten im Leben sind wir vom Tod umfangen – diese Wahrheit kommt uns an diesem Grabe erschreckend zum Bewußtsein. Erst noch mitten im Wirken und Tun, erst noch mutvoll das Leben bejahend und heute – tot. Wenn auch oft der Tod das große Rätsel ist, das wir nicht zu erkennen vermögen, so wissen wir von diesem Tod, daß er für uns, für viele ein herber, schwerer und schmerzvoller Verlust ist. Dem Gatten ist die liebe Gattin geraubt, den Kindern die für sie sich aufopfernde Mutter und Erzieherin, den Brüdern die einzige Schwester, der Jugend ihre Beschützerin und Vorkämpferin und all denen, die das Schöne lieben, eine bereitwillige und immer vorwärts schreitende Mitkämpferin.

Frau Marie Meierhofer-Lang wurde in Baden am 23. Mai des Jahres 1884 geboren als Tochter des Damian Lang und der Marie Verena Lang geb. Blum. Ihre schöne Jugendzeit durfte sie im Heim ihrer Eltern erleben, wo sie mit ihren beiden Brüdern Damian Lang und Willy Lang aufgewachsen ist. In ihrer Heimatstadt Baden durchlief sie als intelligentes Mädchen die Primar- und Sekundarschule. Da in ihr früh die Liebe zur Schönheit, die Liebe zur Kunst erwacht war, durfte sie schon mit 18 Jahren in der Kunststadt München ihren Studien obliegen. Nach Hause zurückgekehrt,

half sie im großen elterlichen Geschäft, in dem sie die eigentlich treibende Kraft und die Seele des Ganzen gewesen ist. Bis zu ihrer Verheiratung blieb sie im elterlichen Hause. Mit 24 Jahren hatte sie sich im Jahre 1908 mit Herrn Direktor Albert Meierhofer in Turgi verheiratet. Gleich zu Beginn ihrer Ehe wartete ihr die schöne Pflicht, den einzigen Sohn aus erster Ehe ihres Gatten, Hans Meierhofer, zu erziehen. Ihr sind im Laufe ihrer Ehe 4 Kinder geschenkt worden: Marie, Emma, Albertine und Robert. Der einzige Knabe ist ihr in frühester Jugend durch einen schweren Unglücksfall entrissen worden. Dies Leid um ihren einzigen Sohn hat sie zeitlebens begleitet. Und um dieselbe Zeit verlor sie ihre beiden lieben Eltern. Aber die Arbeit für ihre Familie, das opferfreudige Wirken für ihre Kinder ließ sie weiterkämpfen und arbeiten. Und wie viel hat sie in ihrem Leben gewirkt! Es gibt wohl nur wenige Frauen, die mit einer solchen Lebendigkeit über den engen Wirkungskreis der Familie hinauswirken, wie die liebe Verstorbene. Neben der Aufgabe, die ihr in ihrem Heim gestellt war, hatte sie immer Zeit für alles Gute und Schöne in der Gemeinde. Vorerst hatte sie uns erfreut mit ihren Radierungen, den Bildern und den kunstgewerblichen Arbeiten. **Die Kunst — die war ihre zweite Heimat** geworden, im Reiche der Schönheit schuf sie sich eine bessere Welt, als wir sie alltäglich vor uns sehen. Mit den besten Künstlern im In- und Ausland stand sie in regem geistigen Verkehr. Auch während des geplanten Pariseraufenthaltes, der durch den jähen Tod nicht mehr zur Ausführung kommen sollte, wollte sie bei ihrem Lehrer Léon wiederum Stunden nehmen, um sich in ihrer Kunst zu vervollkommnen. Auch hat sie in letzter Zeit ihre Arbeiten einem weitern Publi-

kum in Baden, Aarau und Bern durch Ausstellungen zugänglich gemacht. Berufenere mögen über ihre Art und die Bedeutung ihrer Kunst urteilen. Wir alle sehen sie, wie sie in ihrer Liebe zur Natur in unserer Heimat gezeichnet und gemalt hat, wie sie die lieben Stätten unseres Dorfes und der Nachbardörfer aufgesucht hat, um dann die geschauten Bilder mit ihrem Griffel in die Platte einzugraben.

Neben der großen Freude an Kunst und Natur beseelte sie die **Arbeit für die Jugend**, die Arbeit für Schule und Erziehung. Wo es um ein Kind ging, wo es um die Jugend ging, da setzte sie sich mit allen Kräften ein. Ihr Mütter, die ihr hier am Grabe steht, nehmt euch ein Beispiel an ihr. Wie hat sie ihre eigenen Kinder auf alles Schöne aufmerksam gemacht, sie ins Reich der Töne und Farben eingeführt, mit ihnen die Schulaufgaben besprochen, damit einst tüchtige und selbständige Menschen aus ihnen würden. Aber auch die Jugend unseres Dorfes, die Jugend der Kirchgemeinde Rein, ja die Schuljugend des Aargau durfte erfahren, welch eine Liebe für die Jugend von der Verstorbenen ausgegangen ist. Mit welch organisatorischer Fähigkeit hat sie in den Jahren 1923/24 den aargauischen Zeichenwettbewerb durchgeführt. Nur wer mit ihr arbeitete, konnte ermessen, welch große Arbeit sie zu bewältigen hatte. Die großangelegte Idee und die verschiedenen Ausstellungen in Baden, Brugg, Laufenburg, Rheinfelden, Zofingen, Aarau, Reinach, Wohlen waren zum größten Teil ihr Werk. Als die Arbeit zu Ende war, war sie von einer frohen Zuversicht erfüllt, daß nun in der kommenden Generation mehr Sinn für das Schöne erwachen werde, so schrieb sie mir eines Tages: „Sicher wird man nach Jahren in der kommenden Generation mehr Sinn für Kunst

5

und Religion finden." — Als wir vor einiger Zeit mit unserer Jugend das Spiel vom „verlorenen Sohn" in der Kirche in Rein darstellten, da hat sie wieder in derselben opferfreudigen Art und Weise mitgearbeitet. Und wie oft ist sie zu unserer Kirche hinaufgepilgert — die sie so schön gezeichnet hat — um unter der Kanzel das Wort der Heiligen Schrift zu hören und um mit ihren Gaben an die Armen zu gedenken. Was ihr aber vor allem zu Ehren gesagt werden muß, sie hatte immer eine tiefe Achtung vor jedem Arbeiter, vor jedem Menschen, der sein Brot redlich verdient. Es war mir immer eine Freude zu hören, mit welcher Ehrfurcht sie von den Arbeitern im Geschäft ihres Mannes geredet hat. Nichts war ihr so zuwider, wie die Verletzung der Menschenwürde, über nichts konnte sie sich so empören, wie über die Mißachtung der einfachen Menschen.

Wer sie gekannt hat, der weiß, wie mutig sie durchs Leben geschritten ist; sie hat das Leben in seiner ganzen Schönheit bejaht, sie hat auch jede Neuerung und jeden Fortschritt freudig begrüßt, sie war nicht die Frau einer alten Zeit, sondern ein Vorbild und eine Vorkämpferin für ein neues Frauenideal. Vielleicht sagt am besten ein von ihr selbst geschriebenes Wort, wer sie gewesen ist, ein dankbares Wort, das sie in schweren, leidvollen Stunden aufgeschrieben hat: „Ich danke Gott, daß er mir so liebe Kinder, liebe Freunde, die Kunst und die Natur geschenkt hat, denn damit schaffe ich mir eine schöne Welt."

Und nun soll dies reiche Leben nicht mehr sein? Wie kurz ist doch jedes Leben, das in schöner Arbeit gelebt wurde. Und dazu dies tragische, furchtbare Ende. Erst noch hatte sie von Bern aus im Flugzeug ihre erste Fahrt über den Niesen und

das Stockhorn ausgeführt und kam nach Hause zurück mit großer Begeisterung über die neue Errungenschaft des menschlichen Geistes erzählend und sich kindlich daran erfreuend. Ein Glücksgefühl sondergleichen erfüllte sie. Nun wollte sie, von dieser ersten Fahrt begeistert, am letzten Freitagnachmittag ebenfalls im Flugzeug nach Paris verreisen, um ihre älteste Tochter Marie nach Beendigung ihrer Studien nach Hause zu holen. Diejenige Seele, die sie am besten verstanden hat und die ihr vielleicht am nächsten gestanden ist, hat sie nach Basel begleitet und mußte ihren Tod mitansehen. Auf dem Flugplatz in Birsfelden bestieg sie das Flugzeug einer französischen Fluggesellschaft. Kaum hatte sich dasselbe einige Meter vom Boden erhoben, als es bei einer Kurve seitlich zu Boden glitt und beim Aufprall auf die Erde Feuer fing und verbrannte. Der einzige Passagier war unsere liebe Frau Meierhofer. Ob sie das Opfer eines leichtsinnigen Piloten oder das Opfer unserer Technik geworden ist, darüber zu urteilen ist hier nicht der Ort. Wohl könnte man all den neuen Erfindungen gram werden, weil sie uns einen solch wertvollen Menschen geraubt haben. Trotz all der neuen Fortschritte unserer so weisen Zeit, das Höchste ist und bleibt das Menschenleben, die menschliche Seele! Da wo der finstere Tod in unser arbeitsfrohes Leben hineinschreitet, da verstummen die menschlichen Errungenschaften. Vor der Majestät des Todes muß auch der stolzeste Mensch stumm und stille werden. Tod, wie bitter bist du, wie herb, wie grausam, wie unerbittlich! Ist es uns nicht erlaubt, uns zu empören über das traurige Schicksal, ist es uns nicht erlaubt zu fragen, warum mußte gerade dieser Mensch von uns gehen, der so vieles noch hätte leisten können? Warum mußte die Mutter von ihren Kindern, die

7

Gattin von ihrem Gatten weg? Warum ist die Wohltäterin
für unser Dorf euch geraubt worden? Warum — warum?
Das ist das bekannte Wort, das bekannte „warum", das uns
nicht beantwortet wird. — Wo finden wir aber den Trost,
der uns dies schwere Leid überwinden hilft? Ihr Lieben, die
ihr um die Verstorbene trauert, bedenkt, daß auch wir alle
dem Gesetz der Vergänglichkeit unterworfen sind, daß auch uns
allen die Stunde des Todes wartet. Aber im „Glauben" haben
wir die Zusicherung, daß der Tod nicht das letzte Wort hat.
Wohl vergeht alles Sichtbare, wohl vergeht die Gestalt, die
uns so viel Liebes getan — aber unvergänglich wirken alle
ihre Worte, all ihre herrlichen Werke und Taten. Der Geist
erst, der trotzt allem Tod und ist mächtiger als alle sichtbaren
Dinge. Das Schicksal aller sichtbaren Welt ist es, daß sie
früher oder später dem Tod in die Arme fällt, das Schicksal
der geistig-seelischen Welt ist es aber, daß sie ewig bleibt. Wer
nur die sichtbare Welt gekannt hat, wird mit ihr untergehen,
wer aber in seinem Leben den Zugang zu den geistigen Welten
gefunden hat, den wird der Tod nicht schrecken, denn über
dessen Grab leuchtet das immerwährende neue Leben. Deshalb
konnte sich der heilige Franz von Assisi zum „Bruder Tod"
bekennen. Als er seinen schönen Sonnengesang dichtete,
als er den Schöpfer in all seinen Geschöpfen lobte, in der
Sonne, im Mond und den Sternen, im Feuer und Wind, in
den Menschen und der Mutter Erde in ihrer Pracht und
Schönheit, da schwingt er sich hinauf zu jenem Glauben, wo
der Tod ihm nicht mehr als finstere Macht, sondern als Bru-
der entgegen kommt.

„Gelobt sei Gott durch unsern Bruder,
Dem kein Mensch entrinnen kann."

8

Und jetzt all ihr Leidenden, all ihr, die ihr der Verstorbenen nahe gestanden seid — ich rede wohl im Namen der Toten — wenn ich euch auffordere, dadurch euer Leid zu überwinden, daß ihr in ihrem Sinne in eurem Leben arbeitet. Denket wie sie an unsere heutige Jugend, damit sie in edlem Geiste erzogen werde, denket wie sie an die Armen und Notleidenden dieser Erde, freut euch wie sie an den Schönheiten des Lebens und im Reiche der Kunst und gedenket des frommen Wortes:

"Wo am Kreuz die Tränen fließen
still und sanft und gottergeben,
werden aus dem Grabe sprießen
Rosen, die das Kreuz umweben."

Amen.

Auf dem Friedhof in Turgi, den 29. Juni 1925.

Rede von Herrn Dr. Eichenberger,
Bezirkslehrer in Turgi.

Liebe Trauerfamilie!
Verehrte Trauerversammlung!
Liebe Kinder!

Das unerbittliche, unerfreuliche Schicksal hat es so gefügt, daß wir heute die schmerzliche Pflicht haben, einer lieben Freundin unserer Schule das letzte Geleit zu geben, ihr den letzten Gruß zu entbieten. Was wir an der lieben Verstorbenen, Frau Meierhofer, verlieren, das wird uns wohl erst in der Zukunft so recht zum Bewußtsein kommen, wenn wieder einmal Aufgaben an uns heran treten, die uns zu hoch, zu ideal erscheinen und wenn es gilt jemand zu finden, der mit frohem Optimismus und mit sicherm Geschick alle Schwierigkeiten überwinden und uns, die Zögernden, mitreißen soll.

Liebe Kinder, noch ist in Euer aller Erinnerung das Kinderfest vom vorletzten Frühjahr. Wie hat es da Frau Meierhofer verstanden, aus einem Fest, das vielfach ein Fest der Roheit und des Sichgehenlassens geworden war, ein Fest der reinen, ungetrübten Kinderfreude zu machen. Alle die damals erlebten Freuden verdanken wir der lieben Verstorbenen.

Und wir Lehrer, wie hatten wir Bedenken, als uns Frau Meierhofer ihren Plan für einen Zeichenwettbewerb unter der aargauischen Schuljugend vorlegte. Wir sahen Berge von

Hindernissen, Widerwärtigkeiten und schlechten Willen. Mit welcher Tatkraft und Hingabe und mit welch feinem, künstlerischem Geschick und Sinn für alles Gute und Schöne hat dann in der Folge Frau Meierhofer diesen Wettbewerb durchgeführt! Wie beschämte uns Kleingläubige ihr Erfolg und ihr unerschütterlicher Glaube an das Gute und Ideale im Menschen!

Ich könnte weiter aufzählen von uneigennützigen Taten der Verstorbenen, die uns zugute gekommen sind; doch all das läßt uns ja den Verlust nur um so schmerzlicher fühlen.

Aber dürfen wir klagen? Müssen wir nicht verstummen vor dem Schmerz der Angehörigen? Was wiegt unser Leid gegen das ihrige? Wie öd und nichtssagend müssen den vom Unglücke so hart Betroffenen alle Trostesworte klingen. Und doch, liebe Trauerfamilie, ein Trost ist Ihnen geblieben. Der gute, tatkräftige und optimistische Geist, den die liebe Verstorbene in ihrem Familienkreise, aber auch überall da, wo sie hinaustrat, verbreitete, der ist nicht tot. Der lebt, lebt noch stark in Ihnen, lebt in uns allen, die wir Frau Meierhofer kannten und verehrten, und dieser Geist der Lebensbejahung wird Ihnen helfen, das Unglück leichter zu tragen.

11

Z 4152

Rede von Herrn

Liebe Trauerfamilie!
Verehrte Trauerversammlung!
Liebe Kinder!

Das unerbittliche, unerfreuliche Schicksal hat es so gefügt, daß wir heute die schmerzliche Pflicht haben, einer lieben Freundin unserer Schule das letzte Geleit zu geben, ihr den letzten Gruß zu entbieten. Was wir an der lieben Verstorbenen, Frau Meierhofer, verlieren, das wird uns wohl erst in der Zukunft so recht zum Bewußtsein kommen, wenn wieder einmal Aufgaben an uns heran treten, die uns zu hoch, zu ideal erscheinen und wenn es gilt jemand zu finden, der mit frohem Optimismus und mit sicherm Geschick alle Schwierigkeiten überwinden und uns, die Zögernden, mitreißen soll.

Liebe Kinder, noch ist in Euer aller Erinnerung das Kinderfest vom vorletzten Frühjahr. Wie hat es da Frau Meierhofer verstanden, aus einem Fest, das vielfach ein Fest der Roheit und des Sichgehenlassens geworden war, ein Fest der reinen, ungetrübten Kinderfreude zu machen. Alle die damals erlebten Freuden verdanken wir der lieben Verstorbenen.

Und wir Lehrer, wie hatten wir Bedenken, als uns Frau Meierhofer ihren Plan für einen Zeichenwettbewerb unter der aargauischen Schuljugend vorlegte. Wir sahen Berge von Hindernissen, Widerwärtigkeiten und schlechten Willen. Mit

welcher Tatkraft und Hingabe und mit welch feinem, künstlerischem Geschick und Sinn für alles Gute und Schöne hat dann in der Folge Frau Meierhofer diesen Wettbewerb durchgeführt! Wie beschämte uns Kleingläubige ihr Erfolg und ihr unerschütterlicher Glaube an das Gute und Ideale im Menschen!

Ich könnte weiter aufzählen von uneigennützigen Taten der Verstorbenen, die uns zugute gekommen sind; doch all das läßt uns ja den Verlust nur um so schmerzlicher fühlen.

Aber dürfen wir klagen? Müssen wir nicht verstummen vor dem Schmerz der Angehörigen? Was wiegt unser Leid gegen das ihrige? Wie öd und nichtssagend müssen den vom Unglücke so hart Betroffenen alle Trostesworte klingen. Und doch, liebe Trauerfamilie, ein Trost ist Ihnen geblieben. Der gute, tatkräftige und optimistische Geist, den die liebe Verstorbene in ihrem Familienkreise, aber auch überall da, wo sie hinaustrat, verbreitete, der ist nicht tot. Der lebt, lebt noch stark in Ihnen, lebt in uns allen, die wir Frau Meierhofer kannten und verehrten, und dieser Geist der Lebensbejahung wird Ihnen helfen, das Unglück leichter zu tragen.

11

Separatabdruck aus der "Schweizer Freien Presse".

Düstere Tragik fügte es, daß Frau Meierhofer-Lang durch den Absturz eines Flugzeuges am Freitagnachmittag in der Nähe von Basel den Tod gefunden hat. Allzufrüh hat dieses Leben geendet!

Als Tochter des Herrn D. Lang zum „Salmen" verehelichte sie sich in jungen Jahren mit Herrn Albert Meierhofer, Direktor der B.A.G. und siedelte nach Turgi über, ohne die Liebe zu Baden, wo sie ihre Jugendjahre verlebt hatte, preiszugeben. Ein Bruder lebt im fernen Südamerika, ein zweiter in der Bundesstadt in angesehener Stellung. Die Eltern sind vor Jahren gestorben. Allzeit frohen Gemütes, wie sie es als Kind schon war, ist sie dem Gatten eine sorgsame Hausfrau, den Kindern eine liebende Mutter gewesen. Bittere Tränen werden in diesem Kreis um die Geschiedene fließen. Sie sind allzu berechtigt. Eine geistig hochstehende Frau von idealer Gesinnung, hat Frau Meierhofer bald regen Anteil am öffentlichen Leben Turgis genommen. Nichts Menschliches ist ihr fremd geblieben. Alle Bestrebungen auf dem Gebiet der Humanität, der Jugenderziehung und in besonderer Weise alle künstlerischen Bestrebungen haben bei ihr Verständnis und werktätige Hilfe gefunden. Der Zeichenwettbewerb für die aargauische Schuljugend war ihr Werk.

Lange noch wird der große Kreis ihrer Freunde der Dahingeschiedenen und des vielen, das sie im Leben geleistet

hat, in Ehren gedenken. Wehmutsvoll werden namentlich jene ihrer gedenken, denen es vergönnt war, in ihrem gastfreundlichen Hause zu verkehren. Nun ist die Hüterin des heiligen Feuers, die Hausfrau, den Weg gegangen, den wir alle früher oder später gehen werden. Ein trauriges Ende! „Was vergangen, kehrt nicht wieder, aber ging es leuchtend nieder, leuchtet's lange noch zurück." A. D.

Separatabdruck aus dem „Tierfreund".

In Basel ist Ende Juni d. J. Frau Direktor Meierhofer-Lang von Turgi (Aargau) einem schrecklichen Unglück zum Opfer gefallen. Sie hatte sich einem zwischen Basel und Paris regelmäßig verkehrenden Flugzeug anvertraut, in der Absicht, ihre Tochter aus der französischen Hauptstadt abzuholen. Unsere Leser sind aus den Zeitungen über den Verlauf der Katastrophe unterrichtet worden. Mit Frau Meierhofer ist eine edle, gesinnungstüchtige und warmfühlende Frau und vor allem auch eine recht liebevolle Erzieherin ihrer Kinder aus dem Leben geschieden. Auch wir Tierschützer bedauern ihren Heimgang tief. Sie war eine allzeit freudige Leserin dieses Blattes, dem sie manches liebliche Geschichtlein erzählte, manchen freundlichen Brief schrieb, und hie und da ein ansprechendes Bild (Klischee) zum Schmucke schenkte. Es war dem Schreiber dieser Zeilen nicht vergönnt, der lieben Entschlafenen die letzte Ehre zu erweisen. Im Geist aber hat er sich am 29. Juni allen denen angeschlossen, die mit Gefühlen aufrichtigen Dankes ihrem Sarge folgten und Gottes Segen und Trost für die Schwerbetroffenen erflehten. Auch wir Tierfreunde spenden dem frischen Grab ein Kränzlein und geloben, des Namens der uns zu früh Entrissenen in Ehren zu gedenken. J. G. B.

12

Separatabdruck aus dem „Badener Tagblatt".

> „Ach, des Hauses zarte Bande
> Sind gelöst auf immerdar,
> Denn sie wohnt im Schattenlande,
> Die des Hauses Mutter war;
> Denn es fehlt ihr treues Walten
> Ihre Sorge wacht nicht mehr..."
> (Schiller.)

Es schreibt sich unendlich schwer nieder, was am Freitagabend als Schreckenskunde unser Dorf durcheilte, **Frau Direktor Marie Meierhofer-Lang** wurde ihrer Familie durch Unglücksfall jäh entrissen. Die gesamte Bevölkerung von Turgi nimmt innigen Anteil an dem herben Leid, das die geschätzte Familie Meierhofer betroffen hat.

Frau Meierhofer war eine Künstlerin von Gottes Gnaden, eine begeisterte Verehrerin auch für alles Schöne und Gute; vor allem aber war sie ihrer Familie eine treubesorgte Gattin und Mutter. Hier wirkte sie als Priesterin im Familienheiligtum und schuf die köstliche Luft des Daheim, indem sie die Tugenden des häuslichen Kreises lehrte und selber lebte. So ist's gewiß, daß die hoffende Sehnsucht, das gläubige Vertrauen, die aufopfernde Liebe der Mutter einen hellen Klang wachgerufen hat in der Seele ihrer Lieben, der als tröstendes Klingen forttönen wird jetzt und immerdar.

Der Tod, unerbittlich und unerforschlich, er kommt in den weiten, grauen Mantel des größten aller Geheimnisse ge-

13

hüllt und reißt grausam Lücken und bringt jenen dunklen erschütternden Klang in unsere Seele, der uns immer wieder erbeben läßt vor der Majestät des Todes. Doch nicht einzig die Gefühle der Trauer und des Schmerzes, die uns wuchtig ergreifen, dürfen uns beherrschen, sondern auch tröstende Empfindungen der Gewißheit, daß gerade der Verstorbenen Bestes uns vom Tode nicht geraubt werden kann und uns unsichtbar umschwebt als hl. Schutzgeist.

Und wenn wieder im Alltag die Sterbeglocke ihren mahnenden Ruf erhebt, dann soll uns dieser nicht mutlos und verzagt erbeben lassen, sondern er soll uns ein Heimatklang sein, die Stimme der großen, hl. starken Erinnerung, die in unserm Herzen die Toten leben läßt, wie sie einst durch ihre Tage gingen, um die heute noch Licht ist und Segen, der nie vergehen wird. — K...

www.ingramcontent.com/pod-product-compliance
Lightning Source LLC
Chambersburg PA
CBHW081051170526
45158CB00007B/1945